ART BEFORE BREAKFAST

拿起筆來放手畫

為瘋狂忙碌的生活加點創意調味

丹尼·葛瑞格利——著
Danny Gregory

劉復苓——譯

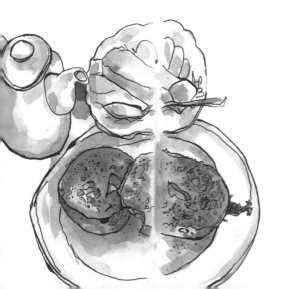

2

拿起筆來放手畫

為瘋狂忙碌
的生活
加點創意調味

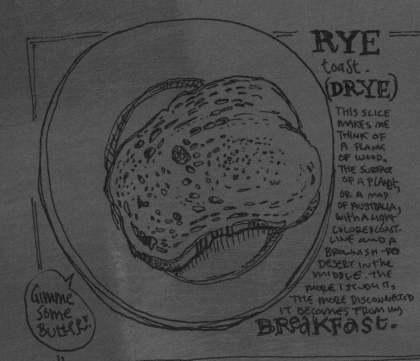

RYE

toast.
(DRYE)

THIS SLICE
MAKES ME
THINK OF
A PLANK
OF WOOD,
THE SURFACE
OF A PLANET,
OR A MAP
OF AUSTRALIA,
WITH A LIGHT-
COLORED COAST-
LINE AND A
BROWNISH-RED
DESERT IN THE
MIDDLE. THE
MORE I STUDY IT,
THE MORE DISCONNECTED
IT BECOMES FROM MY
BREAKFAST.

Gimme
Some
Butter!

獻給珍妮一
感謝你
一路相隨

本書專為沒時間讀它的人而寫。

你連喘口氣的時間都沒有。

遑論聞香玫瑰或咖啡。

生活越來越滿檔與瘋狂。

正因如此，你需要在待辦事項中再加一件：

[√] 藝術創作

真的嗎，藝術？沒錯。

最大的問題：時間

我知道你沒什麼時間，我就直接說重點吧！

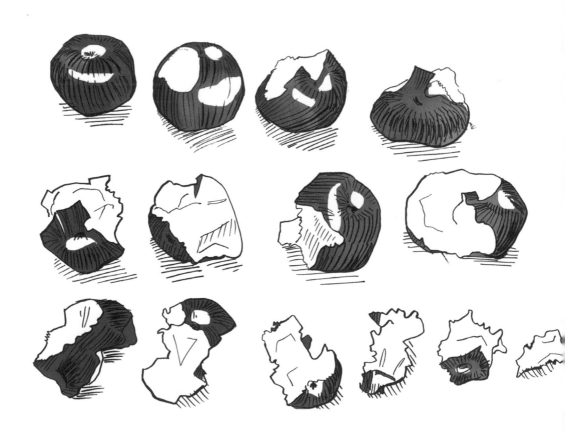

你將發現

(a) 藝術創作能讓你更有精神、更快樂，

(b) 你不用擔心自己是否有藝術「天份」，
以及

(c) 藝術創作絕對排得進最瘋狂、最忙碌、最緊張與失控的日常生活──甚至是你滿到爆的行程。

而且每天只要幾分鐘，就能樂趣無窮。

懂了嗎？繼續看下去……

藝術讓人生
更瑰麗，
更有趣，
更美好，
更多彩，
少點壓力
還有……

活在當下。藝術讓時間暫停。畫下周遭事物的時候，你看到的是真實。
這年頭我們往往活在虛擬世界，此時在你眼前的是真實的事物。思緒一直
鎖定在腦中雜事的你，終於可以暫時放空，好好地深呼吸，體會這一刻。
你不需要禱告、也不需要大師帶領，更不需要 app。只要一支筆。

訴說你的故事。人生就是由許許多多的小頓悟所串起。你需要停下來把
握它們。透過藝術創作，你可以記下你的人生境遇和心得。在畫冊裡畫個
圖或寫句話，便能為這些時刻賦予意義，以你的作品做框，為人生要事下
註解。時間久了，你便累積出一本回憶錄──這才是你人生重要時刻的真
實紀錄。

歡迎來到這世界。它並不完美，但它異常美麗。最美麗的事物都具有特
質和體驗。缺口的馬克杯、咬了一半的蘋果、汽車皮革儀表板的線條等，
都有許多值得學習和欣賞的地
方。創作能讓你了解你擁有甚
多，你有哪些真正的寶藏，透過
畫筆，就算是一台全新的瑪莎拉
蒂跑車也絕對比不上你那台生鏽
的老爺發財車。

不用再玩數獨。你不會再感到無聊或浪費時間。每日行程之間、盡是這
樣的空閒時刻。等候看診、無意識地盯著電視。與其看手機上的廢文，不
如畫張圖。人生每一分鐘都不能蹉跎，要讓它變得有意義。

畫圖的重要性

我們身處混亂當中，這是萬物的自然狀態，物理學家稱之為熵（entropy）——萬物不斷改變與破壞，最後變成宇宙灰燼。這也是為什麼你的書桌總是堆滿雜物、行程總是滿檔。沒辦法，這就是物理學。

創作是將周遭世界的灰燼塑造成型的動作——創造出你自己的秩序。我沒有要你狂熱到製作標籤、並按顏色歸檔的地步。我只是要你設想出你希望的事物形象，然後朝它前進。

我認為，在你內心深處，你很想讓生活多點創意——所以你現在才會翻閱這本書。只不過，你還不知道如何在混亂的行程中安插創作的時間。你隨時隨地都有很多事要做，被各種義務和瑣事纏身。也許你會想：「當然，我很想創作，可是現在我沒有這個閒功夫。也許週末、放假、或乾脆等到我退休再說吧！」

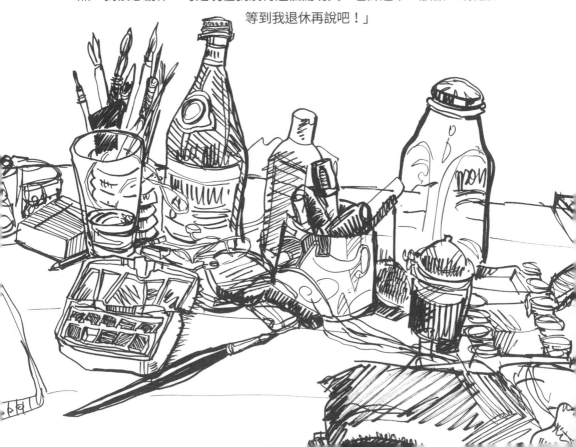

可是，創作並不是奢侈品，而是生活基本品。人類因為創作才有別於灰燼，而我們的祖先也因為創作才在其他不適者被淘汰時、得以生存下來。面對改變時，他們發揮創意、為混亂發明出新答案。

這正是你活出精彩人生必須做的事情，每天都不可錯過。發揮創造力、敞開心胸、靈活變通、保持聯繫，對你認為重要的事情有一套看法，從容因應改變。這些都是創作的好處。

創作和皮拉提斯或使用牙線一樣，都可以成為每日必做的事情，而且更能帶來成就感。你要做的只不過是改變發揮創意的定義。你不需要成為全職藝術家、也不用投資課程、畫圖用品或時間，更沒有必要成為所謂的專家。

你只需要做你自己——表達自己對創作的詮釋。

13

把藝術當普通名詞

藝術當專有名詞時，指的是博物館、美術館、評論家和收藏家。

對我們一般人來說，藝術是普通名詞。

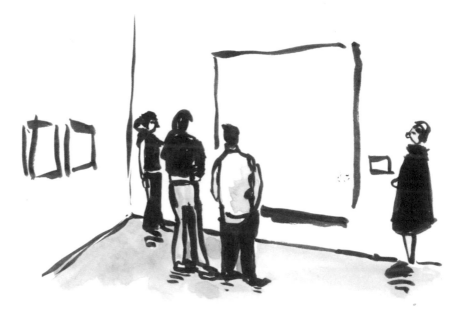

藝術當專有名詞，是生意、是產業、是暴利。

藝術當普通名詞，是理想、熱愛、生活、人性
──是真正珍貴的一切事物。

藝術當專有名詞，會被賣出、轉賣、拍賣、敲槌拍賣和鉅額保險。

**藝術當普通名詞，就不是商品，
而是觀點，是生活方式。**

藝術當專有名詞，是由訓練有素的專業人員和專家所創作。

**藝術當普通名詞，則會計師、農夫或全職媽媽都可以在餐桌前、
停車場和洗衣間裡隨興創作。**

藝術當專有名詞，就得進藝術學院、還要具備天分，
並且獻上多年的辛苦和犧牲。

**藝術當普通名詞，只需要慾望和
每天十五分鐘的時間。**

你也許當不了藝術家。那又怎樣。

**但我知道你可以創作藝術——把它視為一
個美好的、可以表現自我的、稀鬆平常的
普通名詞。**

啊哈！藝術效果

　　人們常説藝術家是夢想家，這真是諷刺。我倒認為他們是最腳踏實地的人，知道自己要什麼，活在當下。身為藝術家，你能透視生命、體會它的美好、並與他人分享這些觀察結果。你開始注意萬物。

　　這種知覺是需要鍛鍊而來的。你必須養成每天觀察、體會和抒發的習慣。而且，就算只能擠出幾分鐘的時間，你還是得每天都這麼做。

關於我的一分鐘檔案

《拿起筆來放手畫》來自得來不易的個人經驗。我成年後，每天都經歷這樣的創作難題。我連鋪床的時間都沒有，更別提創作了，可是，我心中一直有一股想要表達自己、炙熱難耐的慾望。

後來，我發現了藝術——普通名詞——它解放了我，它賜予我觀點和目的。

即使我在地球上最忙碌的都市擔任全職主管，我還是空出時間畫完了五十本素描和水彩畫冊、還撰寫與參與了二十多本著作。我是採取積沙成塔的方式，設法在工作和看連續劇之間擠出空閒時間來寫作和畫圖。

我很不想說這句陳腔濫調，但，好吧！如果我做得到，你一定也行。

關於我說得夠多了……讓我們談談你要怎麼做到這一點。

如何養成創作習慣

綜合建議：藝術創作不需要太多設備、時間和經驗。它絕對能排進你現在的生活。它會成為一種習慣。你要做的，只不過和自己達成一些小小的協議。

1. 每天都做點有創意的事情。任何事都行。我會提出一大堆你可以做的事情，每一件都不超過十五分鐘，而且不需要是連續的十五分鐘，燒開水時快速地畫幾個圖，就能讓你做到這一點。

2. 堅持一段時間，先定十天好了。這是最困難的部分，剛開始的這段期間能讓你的大腦熟悉這個新習慣。

3. 剛開始不要太執著於美術用品。只要準備一本你背包裝得下的畫冊、再加上一支筆，隨身攜帶就可以了。一段時間後，再進一步嘗試其他媒材和技巧。

4. 持續下去。伺機而畫、破解你繁忙的行程。一天沒創作、就先不要上床睡覺。畫床頭的鬧鐘、或者吉米．法隆（Jimmy Fallon，美國電視主持人、演員）也好。

5. 不管是否完美。差勁的作品總比什麼都沒畫好。

6. 放手嘗試。等到三十天之後、再評估這個習慣是否值得。（我已經知道答案是肯定的。）

7. 找人一起畫。或加入臉書 Everyday Matters（珍惜每一天）這類的群組。互相勉勵督促。

8. 遇到瓶頸時、就翻翻本書。可是不要只看不畫。我不會不高興的。

9. 習慣吃冷吐司。畫下每天的早餐。然後再吃掉它。

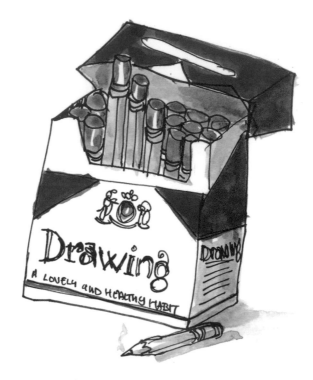

吸菸與藝術

你吸菸嗎？真糟糕。不過，現在先把畫圖想成和吸菸類似的習慣。

與其飯後來根菸，不如畫下髒碗盤。

與其會議中來根菸（是的，以前沒有禁菸時我們都這麼做過），不如畫下桌前的同事。

不要一起床就吸菸。畫下床單上的皺褶、還在睡夢中的另一半的臉龐、百葉窗外的風景。

在飛機上畫圖。「禁止畫圖」的燈號永遠都是熄滅的。

一包香菸的價錢和一本畫冊差不多。打火機的價錢則和畫筆不相上下。隨身帶著畫冊和筆，是有趣又健康的好習慣。

去採購，但適可而止

首先，去買一本畫冊。藝術用品社、超市或網路上都可以買得到。買紙張品質好、墨水不會滲透的那種，大小適合你隨身攜帶，放在背包裡、放在床邊。可是不要小到覺得不好畫。

另外，再買支好拿、線條優美的筆。

開始使用它們吧！

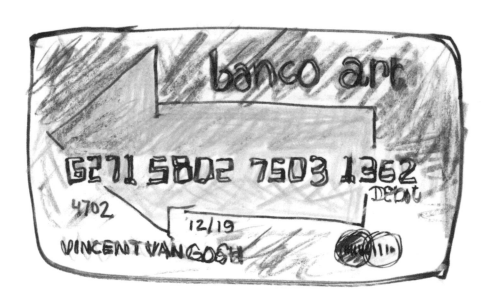

開始畫囉！

一星期每天十五分鐘的畫圖課

M T W Th F

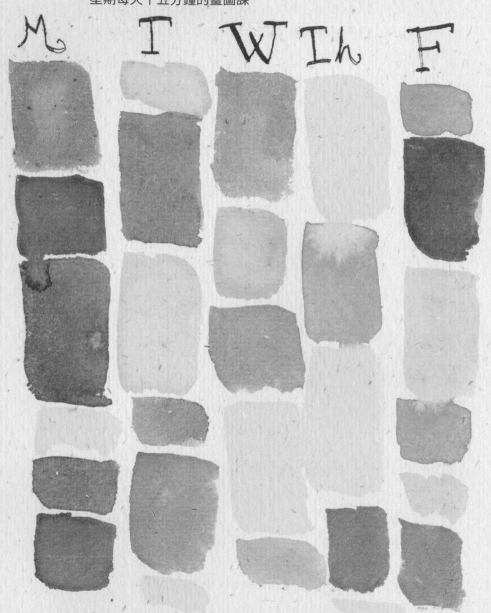

這很簡單的，我發誓。

畫圖的祕訣在於觀察、在於拆解組成眼前事物的線條，然後，在紙張上一筆一筆地將這些線條記錄下來。

這正是電腦程式運作的方式：以正確順序光速執行無數個步驟。想演奏貝多芬交響樂？看著樂譜從序曲演奏到終曲。製作法式料理？只要依循食譜的說明、再加上一瓶好酒就行了。唯一難以做到的是拼湊出宜家家具店裡展示的那種組合櫃。

畫圖也是一樣的道理。

你想要畫的事物、多半由直線、弧線和彎曲線組成。短短的直線你一定畫得出來。仔細慢慢畫，甚至還能畫個弧線、或很正的圓形。想提升精準度，只要把速度放慢就行了，多多練習，熟能生巧。至於彎彎曲曲的線，拜託，它們本來就可以隨便彎曲。

不過，你不會只想學習畫線條和弧形，就像你不會只想學習煮開水或彈單音一樣。是那種化整為零的過程讓畫圖如此令人滿足、充滿挑戰性。不過，就是如此了——這是挑戰、而非不可能的任務，不管你是誰都一樣。

想要做到未來一週的新挑戰，你只需要打開腦中開關、換個思維。你並沒有要逼迫自己做到超級精準或完美的程度。我們又沒有要畫工程設計圖，我們只是要更了解自己。

善待自己、解放心靈、準備過個意外有趣的星期一早晨。

星期一的課程

準備一份均衡又美味的早餐。視覺均衡，也就是說：盤裡放片吐司、再加上一小碟奶油、一瓶果醬、一杯咖啡、一壺牛奶、一杯果汁和刀叉。

哦，還有畫冊和筆。

現在，開始畫桌上物品的形狀。沿著盤子邊緣、咖啡杯、刀子等物品，慢慢描出一條持續不斷的線條。要非常緩慢小心，不要擦掉重來、也不要遲疑猶豫。只要畫外緣就好，最後畫出一大個形狀。

這叫做輪廓素描。

畫好整個輪廓只需幾分鐘的時間，但要把速度放慢到最低程度。緊盯著每樣物品。

一面畫、一面問自己：從你的角度來看，盤子不是圓形，而是拉平的橢圓形，對不對？還有咖啡杯，它和桌子接觸的地方是什麼樣子？奶油碟和刀子的距離有多遠？不要用文字回答這些問題，在紙上以線條回答。

現在，再花幾分鐘的時間畫輪廓內的形狀。畫出咖啡杯口、畫出杯把和杯身連接處的線條。把盤中的吐司畫出來。它是正方形的嗎？還是歪斜了？吐司的每一邊離盤緣各有多少距離？不用每個線條都畫出來，只要畫出你所看到的就好了。

星期二的課程

新的一天、另一份早餐。翻開畫冊新的一頁，畫下早餐以外看得到的桌面。

描出杯與盤、餐巾紙與果醬瓶之間的空間。今天的功課就是畫桌面，畫下東西之間奇形怪狀的空間。

擊掌慶祝！你會畫「負空間」了。這個概念很快就會派上用場。

啊哈！你的肉眼不會騙你騙你的是你的大腦

盡量畫下你實際看到的東西、而不是你以為你看到的東西，只畫下你肉眼看到的。

例如，盤子從某個角度來看是圓的，但從你坐的地方來看，它可能拉長成橢圓形。你也許以為吐司是正方形，但它實際上也許是不對稱的四邊形。玻璃杯底應該是平的，但它看起來朝你彎曲的角度還蠻大的。所以，下筆前先好好看一看，並且相信肉眼所看到的、而不是你的腦子告訴你的。

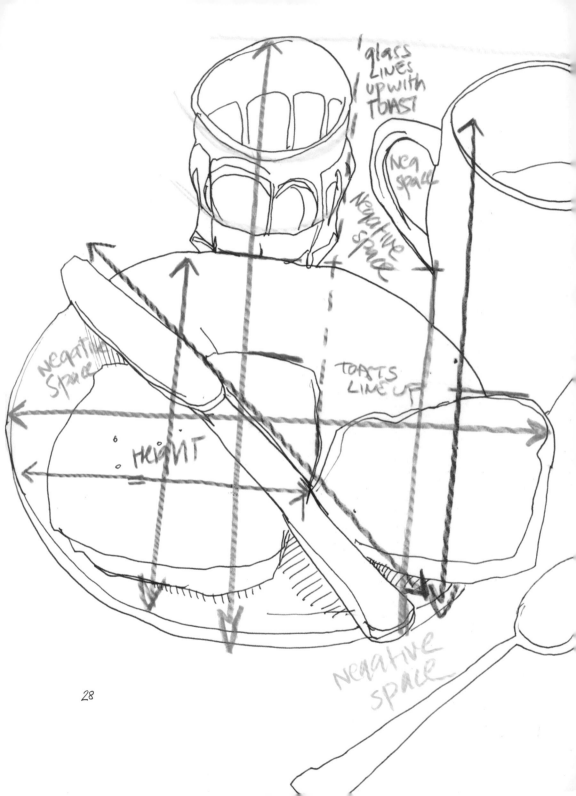

glass
LINES
UP WITH
TOAST

Neg space

Negative space

Negative Space

TOASTS LINE UP

HEIGHT

Negative space

28

星期三的課程

今天我們要再畫一次桌上早餐的輪廓，也就是略圖。不過，這一次連裡面的形狀也要一併畫出。為讓它容易一點，我們要做些測量、並仔細留意事物之間的相對距離。

定住手肘、伸手舉起筆，把它當作量尺。閉上一隻眼。（沒錯，你現在頗有藝術家的架式。）

從你坐的地方測量整個早餐的寬度和相對高度。假設是一支筆高、兩支半筆寬，將這些尺寸畫在畫頁上。如此一來，你的輪廓比例便是正確的。再用這支筆／尺測量吐司的寬度和其他度量的相對關係，例如，盤子的高度。

同時也要留意東西的排列方式。兩端最高的東西各是什麼？左邊角落較矮的東西真的和右邊角落的東西一樣高嗎？或者更矮一點？持續檢查。如果需要修正、或需要在原來的線條上方再畫一條新的，都沒有關係。還有，別忘了昨天觀察到的負空間，利用它來把東西畫在適當的相對位置。

哇呼！輪廓、負空間和測量。你已經學了畫圖三大重要課題、省去了四年藝術學院的苦讀。

接下來的幾天，只要繼續完成快速又簡單的加分題就行了。

星期四的課程

　　打開浴室鏡櫃，畫下最上層物品的外形，先別管它們是哪些東西，只要畫輪廓就好，畫成一個大形狀。盡量放慢速度，幾分鐘內應該可以畫完。

別管大腦的指令，只聽信你的肉眼。

　　現在，再畫第二層的東西、然後再畫下一層。可以刷牙了。

星期五的課程

　　把鏡櫃裡物品的素描畫完。描出上層物品的內部線條。不要把標籤上的每一個字都抄下來，只畫明顯的大字就好了。繼續畫。感謝上帝，已經星期五了。

啊哈！禪修

　　當你坐下來畫圖，時間便停下它瘋狂的腳步。你會感到心思專注沉靜。畫個十分鐘，就能讓你感到沉著鎮靜、神清氣爽。重點不在於紙上線條，而是因為你的眼、腦和手合而為一，你讓自己停泊在此時此刻。一開始，你不免會心猿意馬、煩躁分心，但你很快就會發現你可以立刻進入平靜專心的狀態。我從不需要透過傳統的冥想方式來澄清心靈，只要在吃早餐前簡單的畫個圖，就可以腳踏實地、條理分明地展開新的一天。

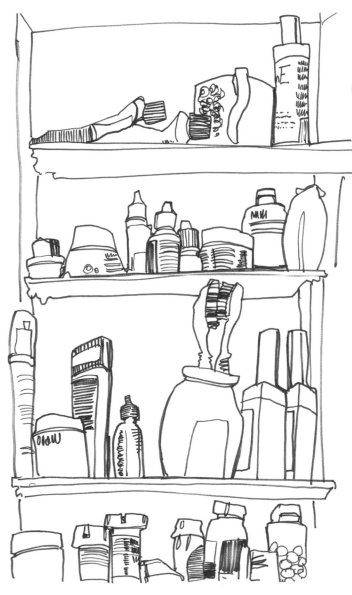

星期六的課程

　　到廚房，打開咖啡機。望向窗外，畫下天空的形狀：它和建築與樹木連接的邊緣。沿著天線、電話線、屋頂和煙囪畫一條不間斷的線條。不畫雲朵、不畫飛機，只有外緣形狀。畫好後，去吃可頌麵包、喝咖啡吧！

80/20原則

　　用百分之八十的時間觀察你要畫的事物、看畫頁的時間只占百分之二十。

　　如果你畫的圖歪七八扭，很酷，那是美學的表現、那是藝術。別在意。

星期天的課程

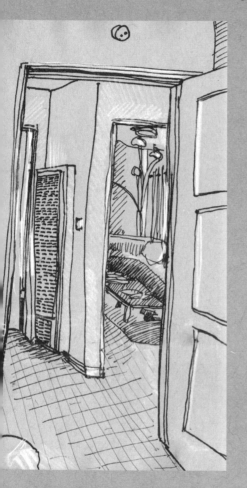

留在床上。望向門外的走廊或其他看得到的地方。伸手舉起筆，定住手肘，閉上一隻眼。用筆當尺、量出門的寬度。現在，把筆轉直九十度，測量門的高度。依照測量結果，例如，一支筆寬、三支筆高，把這道門畫下來。

現在，再測量門把的位置：例如，可能是離地面約一支筆的地方。往外看看走廊有那些東西，並測出它們和門把及你在門框上看到的標記點的相對位置。依照這些測量來畫。把走廊上的景物完整畫出來。

太棒了！現在你什麼都能畫了！起床去吃早午餐吧！

啊哈!和大腦搏鬥, 裡面到底是誰?

一開始畫圖時,你可能會聽到聲音。別擔心,這是正常的。

可能是你媽媽、你國小三年級的美術老師、你老闆或是魔鬼本人。

這聲音細數出所有原因、提醒你畫圖只是浪費時間,你永遠都畫不好,這本書的作者是個笨蛋,洗好的衣服都還沒疊,廢話一堆。

面對質疑者,你要有這樣的反應:不妥協、不辯解。禮貌地微笑,說:「說得好,我們待會兒再談。現在我在畫圖。」

就這麼簡單。把這些聲音推到腦中黑暗處,給自己十分鐘畫點東西。哼歌、吹口哨、繼續畫圖。

這些聲音──內心成見、內心嘮叨、內心煩擾、內心乖僻等怪獸,都是因為受到改變和進步的威脅,而唆使你丟下畫筆。它們存在於我們每一個人的心中,企圖保護我們不去碰觸可怕的新事物,可是,現在它們不但和你不同調、更會扯你後腿。只因為它們討厭你正在做的事,這並不代表它們的意見是對的。

保持冷靜,繼續畫圖。

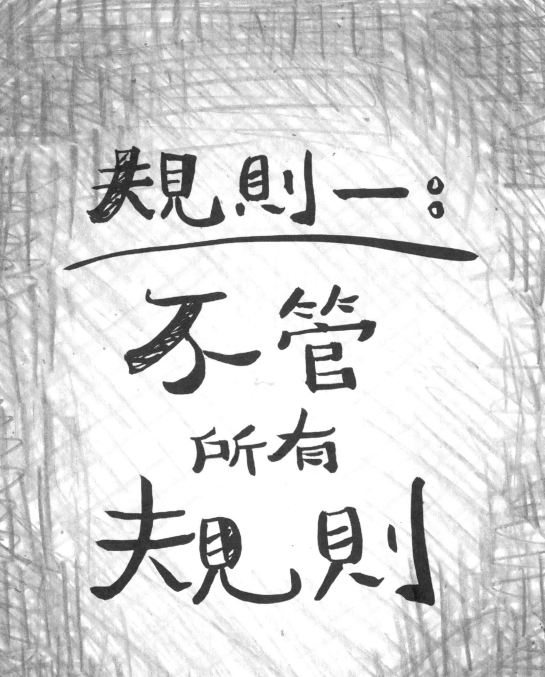

規則一：
不管
所有
規則

更上一層樓

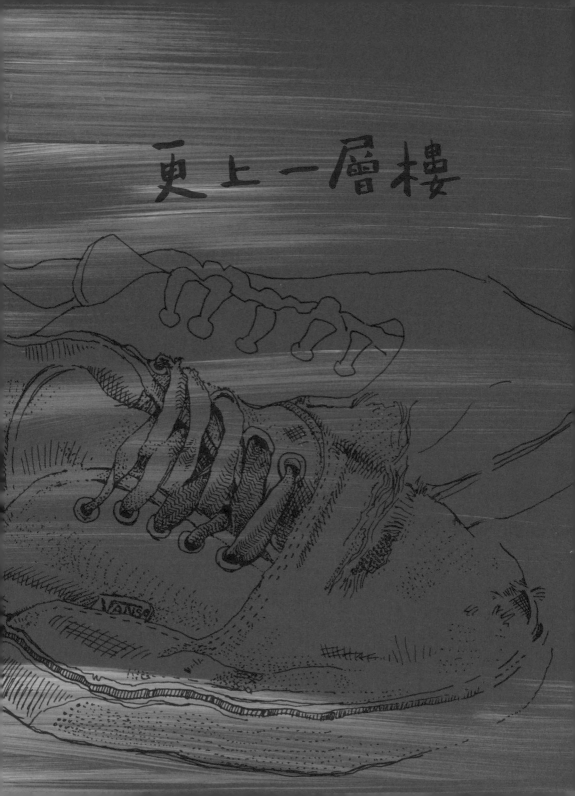

你做到了，你畫下了眼前事物，你知道嗎？看起來還挺不錯的。
所以，試著再深入一點。此時你開始發現你對於眼前事物所知甚少，
藝術創作能讓我們對事物更了解，甚至是那些我們叫不出名字的東
西，像是咖啡壺嘴上的反射、烤麵包機影子的細節、或你鄰居臥室
窗簾的形狀。
太抽象了嗎？並不會。這再真實不過──神奇、神祕、真實人生。
你趕著八點開會，差點就錯過它的美好。

畫圖吧！

地球碎屑

擦亮你的眼鏡，再點幾滴眼藥水。我們要更進一步了。

　　拿來一片吐司，仔細畫出它的外緣。現在，選出吐司的一小部份，觀察你能看見的最小的東西。碎片、空隙、渣滓。畫下這些細小東西的形狀，慢慢往下一個標記移動——像是另一個渣滓、突起或縫隙。

　　把它畫下來。

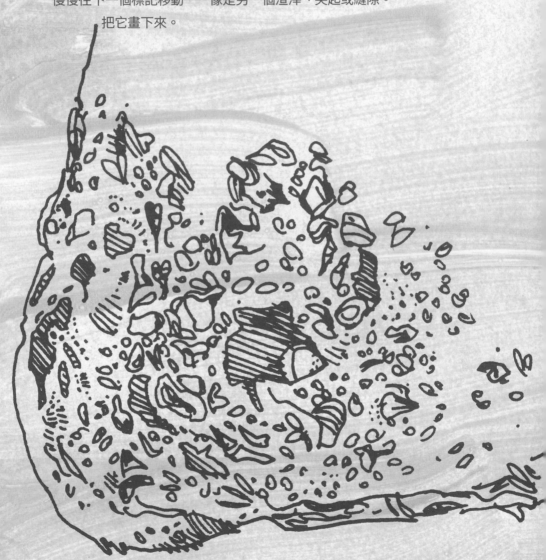

　　接下來，花十分鐘的時間畫下你在吐司上看到的所有東西，一個接著一個，就像是坐在飛機上往窗外看，吐司變成堪薩斯州一樣。慢慢地畫完整個部分，每一個看到的小細節都要畫出來。不用把整片吐司畫滿，鉅細靡遺地畫完一小部分即可。

　　時間到。

　　裡面居然有那麼多碎屑，很不可思議，對不對？更不可思議的是，這個你平常只會抹上奶油和果醬的東西，對它全神貫注之後，居然感到那麼地安詳與平靜。

　　現在，暫且把吐司的熱量拋到腦後，好好享用它吧！這是你應得的。

啊哈！更貼近現實

　　我們的肉眼一整天被龐大資料疲勞轟炸，大腦為處理這所有的信息，因而發展出一種處理資訊的能力、把它們分門別類。

　　因此，我們不會說：「看，那裡有一個約45呎高、包覆樹皮的木棍，上頭有84個分支、7,612片葉子和14種深淺不一的綠色、光線來自於左邊60度，」而會直接說：「那裡有一棵樹。」

　　我們看到許多橡樹和榆樹，口裡說著「樹、樹、樹」。接著便會把這些資訊歸納成一件事：森林。

　　把事物分類能夠節省時間，但這種做法卻讓我們離現實越來越遠，到後來開始完全活在自己的頭腦裡。人生是個美妙精彩的3D史詩電影，但我們的大腦卻只想宣揚「人生就像一場外星人大戰殭屍的電影，太棒了。」效果十足，但卻很感傷。

　　現實既不乾淨、也不整齊、更難以收納。它有數不盡的變化和細節，但這正是它之所以美好的原因。

　　創作藝術拖慢我們的腳步、讓我們看到細節、皺褶、與世界中的世界。否則，人生只是一篇模糊的摘要、一段電影預告和微波輸入。

　　這真的是你想要的嗎？

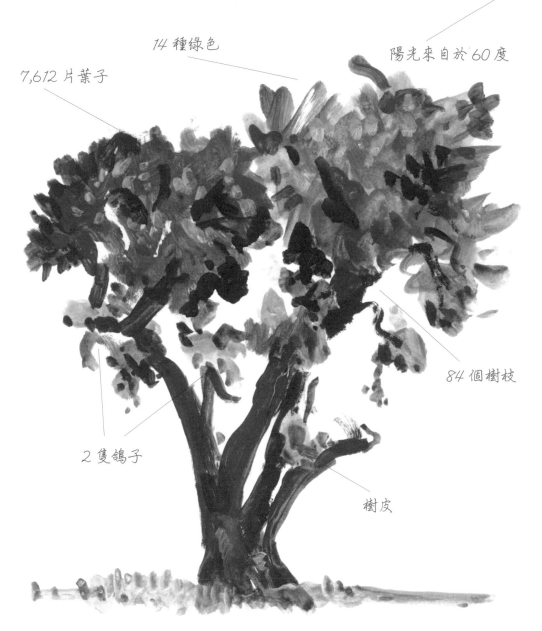

14 種綠色

陽光來自於60度

7,612 片葉子

84 個樹枝

2 隻鴿子

樹皮

41

謹記達文西的話

*"Un disegno dieci minuti di pan tostato è un zilione di volte meglio di un disegno a zero minuto di pan tostato."**

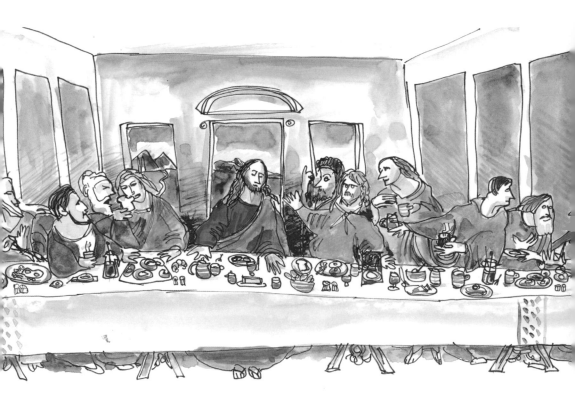

「最後的晚餐」──李奧納多・達文西

顯為人知的事實；達文西是趁門徒等帳單的時候，畫出「最後的晚餐」。

*「花十分鐘畫吐司要比花零分鐘畫吐司好過億萬倍。」他真是個天才。

影子遊戲

一大早，太陽才剛升起，廚房的影子正長。把畫冊翻到新的一頁，畫下咖啡壺、奶油碟、和早餐桌上所有東西的影子。

只要畫影子就好。不要去想它是什麼東西的影子。（不要想「那是杯把、那是杯緣」），只要一心一意留意這些形狀有多怪異、新奇，打開心靈重新發現。你要知道，畫滿影子的畫頁不僅記錄了桌上的物品、同時也從全新的角度描繪它們。

咖啡趣

看看你的咖啡壺、烤麵包機、或任何金屬或深色玻璃上，是否映出了你的影像。畫下你拿筆畫圖的樣子。把所有扭曲變形的部分都照實畫下來：你狀似香腸的手指頭和豌豆大小的頭、廚房流理台。此時你再度看到世界的真貌，雖然有點陌生、有點奇怪，但透過廣角鏡，一切都變得如此新鮮。

下雪的
早晨，
我穿著
睡袍，
泡一壺茶，
這是最適合
畫圖和品茗
的時刻。

今天暫時停止

　　挑個你每天早上都會看到、但卻從未留意的事物。廚房窗外的街道、鄰居家的屋頂、架上的瓶瓶罐罐或是大大小小的鍋子。花個五分鐘把它畫下來。

　　明天早上，還是畫一樣的東西，重複一個禮拜，你可以每天畫一頁、也可以畫在同一頁，以方便比較。你的發現是否與日俱增？每天的觀察是否反映當天的心情？

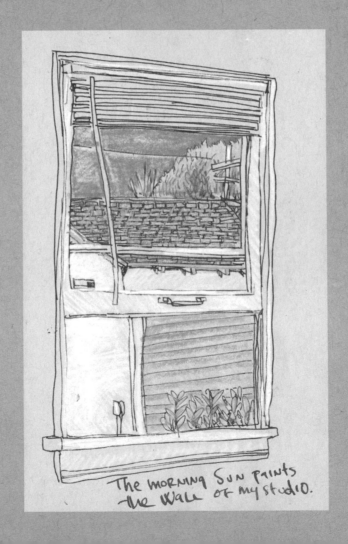

The morning sun prints the wall of my studio.

求實際,不求完美

　　你的畫冊不會被評分,它是否整潔並不重要。你大可隨身攜帶、隨時使用,在封面留下咖啡漬圈。利用空白處寫購物單、行車路線、電話號碼、各種想法。讓它成為你隨身的好夥伴、你的隨扈。

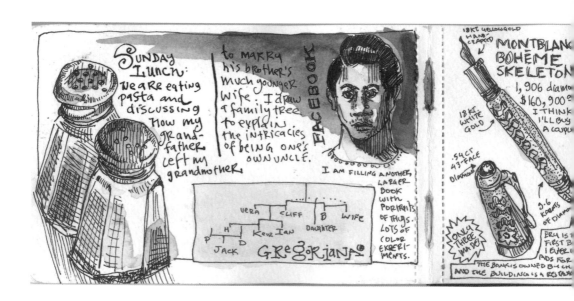

啊哈!失敗的圖畫是最佳老師

　　日常素描最棒之處,就是它記錄了我們全心專注的當下,就算是一條直線、一條曲線也好。不過,我們要的不是完美;處處都可看到失誤。如果你碰巧畫出一張近乎照片的完美圖畫,那又怎樣呢?這種一桿進洞的完美能教會你什麼嗎?這段學習之旅是否就該結束了呢?

不是這樣的，畸形、怪異、錯誤才是我們的繪畫老師。它們讓我們看見如何睜一隻眼閉一隻眼、匆忙的代價、我們還有哪些努力空間。沮喪往往來自於結果不如預期，但也許我們同時也獲

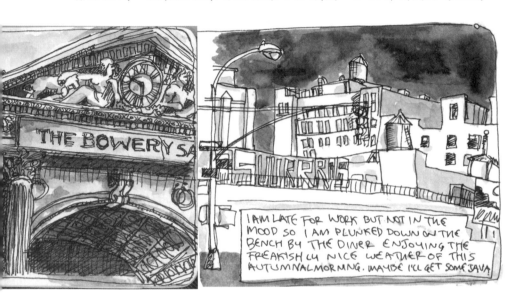

得了其他有價值的東西，只不過我們還未發現而已。

　　接受不如原先設想的作品，不要撕毀它們、也不要在空白處寫上貶抑的字眼。把它們保留在一個特別的地方，等到以後再回頭欣賞，等久一點。總有一天，你會看見它們的美麗和真實，我提供全額退費的保證：你對它的看法一定會改善。

　　最後，如果你不幸一直畫出完美的作品，也要持續畫下去。即便今天是完美的一天，難道你明天不想再繼續享受完美嗎？

忙裡偷閒

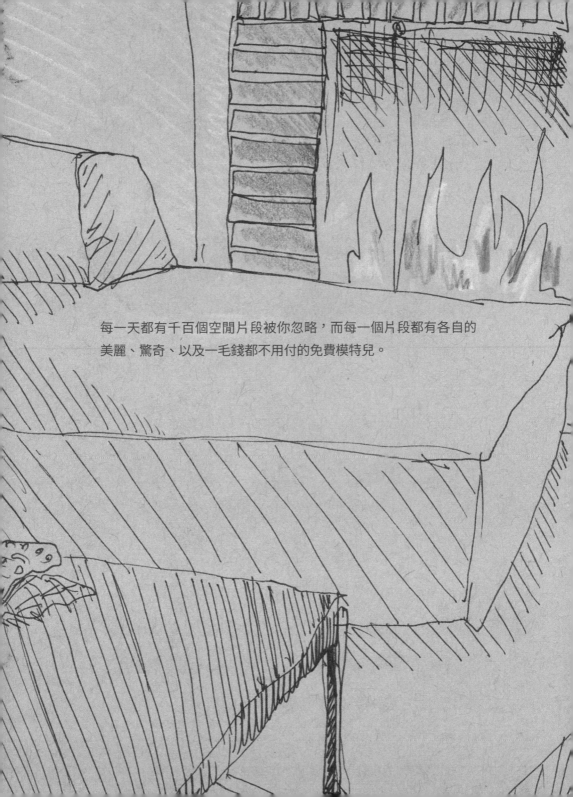

每一天都有千百個空閒片段被你忽略，而每一個片段都有各自的
美麗、驚奇、以及一毛錢都不用付的免費模特兒。

四星級畫圖經驗

　　上館子不便宜——這筆錢要花的值得。等上前菜時，不要一直吃麵包，先把桌上的東西畫下來。

　　畫服務人員，畫別人的餐點，每上一盤菜、就先把它畫下來，畫和你同桌、沒事可做的朋友。

　　窺探廚房，畫下廚師、爐灶、違反衛生規定的地方。

　　畫下帳單和小費。

　　為這頓晚餐寫一小段評語。

　　這便成為你永生難忘的一餐。

BACON, EGGS and SAUSAGE

BARRIS · HERB CREAM CHEESE

WATERMELON

CANTELOUPE · PINCARD

CROSSANT · DANISH

BLUEBERRY YOGURT

JAVA

HOOPING GG OUT at THE BREAKFAST BUFFET. ARIZONA BILTMORE

CRA

FRANK LLOYD WRIGHT DESIGNED THE HOTEL, and, KNOWING FRANK, DESIGNED THE FURNITURE, RUGS and DRAPES TOO. THE RESTAURANT WAS NAMED AFTER HIM and APPARENTLY HE MAKES THE CROISSANTS and MANDATES THE DIMENSIONS OF THE MELON CUBES. COME TO THINK OF IT, THE CROISSANTS DO RESEMBLE THE GUGGENH...

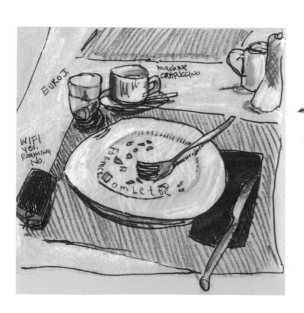

EUKO J.

MACHNE CRAPUCCINO

WIFI YES. ROAMING NO.

FOR MEE OMLETTE

沙發馬鈴薯也能畫圖

你知道電視節目平均一小時有二十一分五十一秒的廣告時間嗎？這正是珍貴的畫圖時間！所以，當你最喜愛的節目遇上廣告時間，拿起遙控器、把數位錄影機按暫停，不管電視螢幕定格在什麼畫面，打開畫冊把它畫下來。可能是汽車行駛在山區、一名男子拿著手機、或是模特兒撥弄光亮無比的秀髮。

然後再快轉跳過廣告（順便一提，身為廣告專業，說出這句話實在讓我哽咽欲泣）、繼續觀看節目，以免讓其他一起看電視的人惱怒。一小時內至少有五次這樣的畫圖機會。

趁機畫圖

　　電話旁放個空瓶、裝進幾支蠟筆。汽車置物櫃裡放本畫冊。皮包擺進一支原子筆。廁所裡放個畫架。每一天的空閒次數至少都有一打——利用機會來個速寫。

　　一天畫十二張圖，意味著十年後你將畫了 43,829 張圖。

　　這稱得上小有成就了。

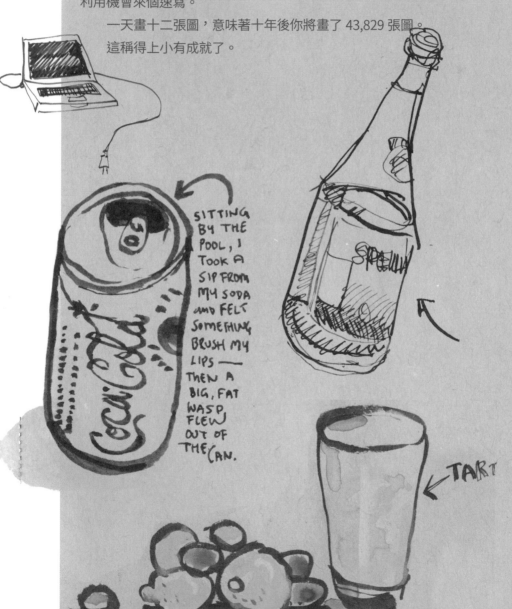

SITTING
BY THE
POOL, I
TOOK A
SIP FROM
MY SODA
AND FELT
SOMETHING
BRUSH MY
LIPS —
THEN A
BIG, FAT
WASP
FLEW
OUT OF
THE CAN.

←TART

兩分鐘天才

以下提供異常忙碌者參考。

一張畫頁畫滿許多圖畫（就算是差勁的圖畫也一樣）看起來效果很好。把畫頁分割成十二個或更多方格。每天只花兩分鐘在一個方格內畫下你所看到的事物。一、兩個禮拜以後，你就會有一整頁充滿各種速寫的美麗作品。這種美麗是有傳染性的，會讓你想要每天多畫幾格。

G SANDWICH IN THE PARK W/
OUNDS. OVERCAST AND EMPTY.

10⁰ FINISHED A BLOGPOST AT MY
DESK. SURPRISE ON FACEBOOK
FROM KER. SLOW DOWN. Y/O.

12⁰⁰ BRUNCH W/ ROE,
YIN, TOM, MELAYNE + J.
TOOK PHOTOBOOTH PIX
AT BLEECKER BAR.

2⁰⁰ BATH FOR
TIM AND JOE. J
BLOWDRIES THEM
IN THEIR BEDS.

READING MY KINDLE AND
ING A NICE NAP ON THE SOFA.

6⁰⁰ EDITING A COMMERCIAL
AND DISCUSSING OUR
PLANS FOR DINNER.

8⁰⁰ THE ROSES TODD
GAVE JENNY ARE ALL
WILTING. STILL LOVELY.

10⁰⁰ JACK + GABBY
ARE WATCHING 'TRUE
BLOOD' I'M READY FOR BED.

或者，你也可以每天在便利貼上畫個小圖，然後把它們全部貼在畫冊裡。

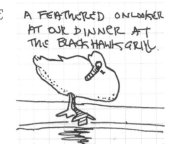

A FEATHERED ONLOOKER
AT OUR DINNER AT
THE BLACK HAWK GRILL.

十大名單

我相信這個練習是大衛・賴特曼（David Letterman）發明的。把你的畫頁劃分成幾個小格，想一個你認為最重要的主題：喜歡的三明治口味、聖誕節、你的家人、你的車、你的房子、你的身體。現在，依觀察或依想像都可以，畫出這項主題中你最喜歡的十件事物。

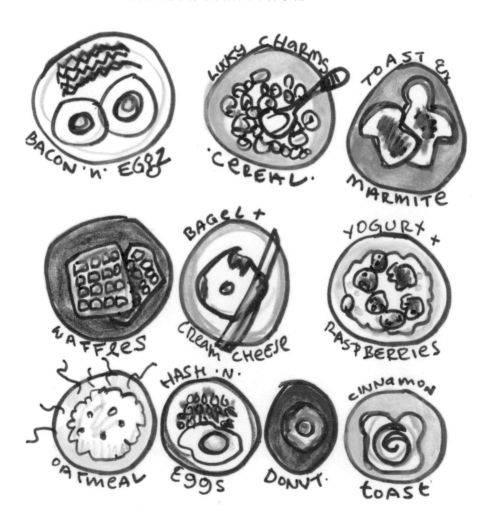

各種新聞都適合畫

研究指出，人們每日平均讀報時間為二十二分鐘。要是把這段時間拿來素描報紙呢？反正你錯過的可能只是一堆令人沮喪的新聞。

整個世界都是你的畫冊

手邊任何東西都可以拿來畫圖，報紙、餐墊、收據、登機證、包裹反面、口香糖包裝紙等等。

利用塞車時間

畫你車子的儀表板。畫後視鏡看到的風景、得來速排在你前面的車、紅綠燈、擋風玻璃上死掉的小蟲、頭上飄過的雲朵。如果你想記得你車子停在哪裡，就把你的停車位畫下來。

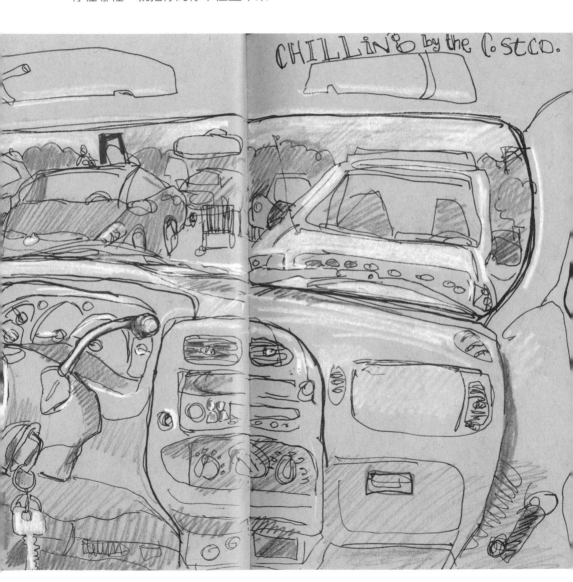

毛小孩

你的寵物是最佳模特兒，牠們一整天都在擺姿勢、等你畫牠們。

畫你的雪納瑞睡覺、暹羅貓凝視窗外、梗犬吃飯、
大嘴鳥對鄰居狂叫、臘腸犬向你乞討培根的模樣。

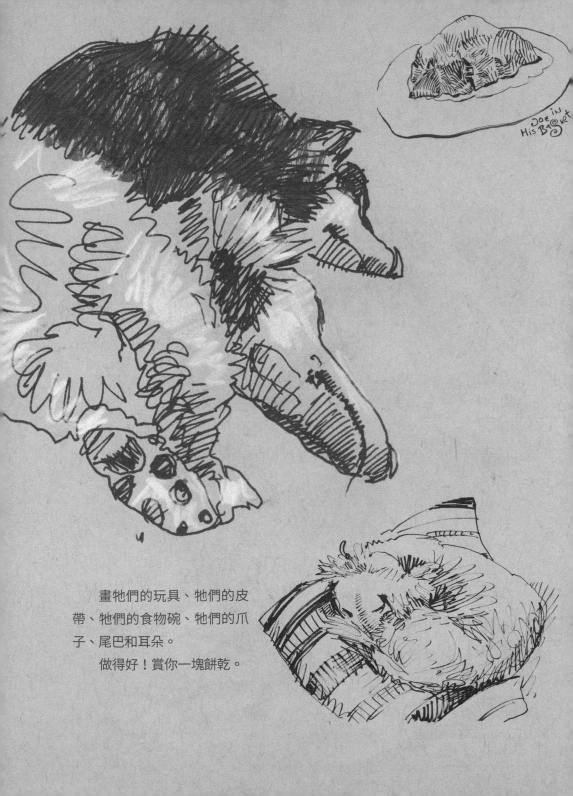

Joe in
His Basket

畫牠們的玩具、牠們的皮
帶、牠們的食物碗、牠們的爪
子、尾巴和耳朵。
　做得好！賞你一塊餅乾。

傑米瑪大嬸和
清潔先生*

　　當然，家裡還是要打掃的。不過，你可以畫家裡的清潔產品。畫還沒整理的床、髒碗盤、流理台上的菜渣、冰箱裡空了的果汁盒、浴室髒污鏡面上的你的影像。

　　這些東西清了還會再髒——但藝術卻永久保存。

* 傑米瑪大嬸為鬆餅粉品牌，清潔
先生為清潔劑品牌。

獨處時間

　　提早二十三分鐘起床。訂好鬧鐘、明天就這麼做。突然間,你多了這段時間可以利用,趁其他人起床前,畫點東西,畫什麼都好。

　　早晨剛起床,頭腦清楚、一切充滿希望。你更能觀察入微、更喜歡你在做的事情。等到第二次鬧鈴在正常時間響起,你的創意臉孔能洋溢笑容、毫無罪惡感的展開一天的生活。

畫出博物館中最棒的作品

選一幅名畫、畫下它的構圖，並抄下牆上的藝術家介紹文字，加上你自己的觀點。簡單寫出它好在哪裡、壞在哪裡。速寫五、六張名畫小圖，看看你能否找出它們的相似之處。挑個細節好好畫出來：羅馬人的高鼻子、耶穌的一根手指頭、一隻可愛的小貓等等。畫下其他仔細欣賞、或顯得無聊疲倦的參觀者。

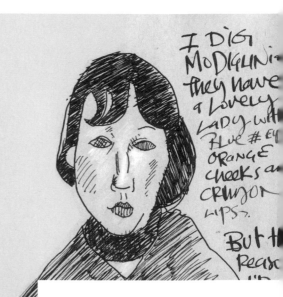

MY FIRST MUSEUM VISIT WAS AT **LACMA** WHERE I BEGAN BY LOOKING AT DRAWINGS THAT ILLUSTRATE A BOOK ON GOLLUM AND WERE MOODY IN AN EASTERN EUROPEAN WAY. THERE'S A WHOLE SECTION ON GERMAN EXPRESSIONIST — NONE OF MY FAVES WHO ARE, I GUESS, AUSTRIANS BUT THEY HAD 'A COUPLA PIECES by ERAN'S COUSIN, GEORGE.

I DIG MODIGLINI. they have a LOVELY LADY WIT BLUE # EY ORANGE CHEEKS a CRIMSON LIPS. BUT H REASC

im arouitine to Do what theyre Doing

"WE

EDWARD hopper said he made this painting to show the FEELING of what it was like in a Cheap restaurant — this joint looks pretty nice to me but perhaps it was the depression era version of McDs on some such. But actually in those days any meal in a restaurant was probably pretty fancy for most folks.

TABLES I like day mia

A MAID ASLEEP. 1656

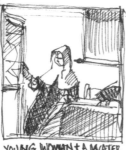

YOUNG WOMAN + A WATER PITCHER. 1662

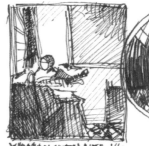

WOMAN WITH LUTE. 1662

VERMEER.

DESPITE all the learned CURATORS writing about Johannes' work only I noticed that each of his canvases have a little arrow pointing at the subject ➝

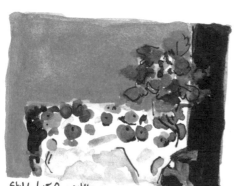

STILL LIFE WITH APPLES and A POT OF PRIMROSES 1890.

THE MET saw fit to comment MAINLY on the fact that

PAUL CéZANNE

RARELY PAINTED FLOWERS & PLANTS because they tended to wilt before he was done.

ORE IMPRESSED by the way that he

at his rea fieij ek asua and those

RE greatest paint.

s. 1930.
pper depicts every—
his so-called loneliness
the ordinarie eras...hall

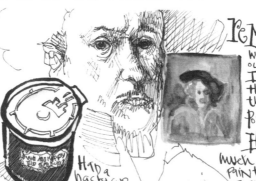

HAD a nasty cup of coffee on the steps of the MET.

REMBRANDT was a year older than I am when he painted this self-portrait.

He's a much better painter than I am. But I think I'm better looking

方位點

　　這最適合在辦公室隔間進行。以連環畫的方式，畫下你正前方的景物，畫完一格後，順時針轉 90 度角、再畫你現在正對面的景物。重複這個動作，直到畫完 360 度為止。希望每個角度的景物各有不同。

加分題：把360度的
景物連續畫下來，最後
連成一幅環景圖。

機場

　　祈禱你的班機延誤，這樣你就能畫下其他在打瞌睡或閱讀的旅客。你可以好好觀察你的飛機（有沒有裂縫？）、停機坪上曲折行進的怪異車輛、賣口香糖的婦女、早上七點就點傑克丹尼爾威士忌來喝的男子。畫下店裡陳列的八卦雜誌和言情小說，這要比浪費時間和金錢買來閱讀好多了。

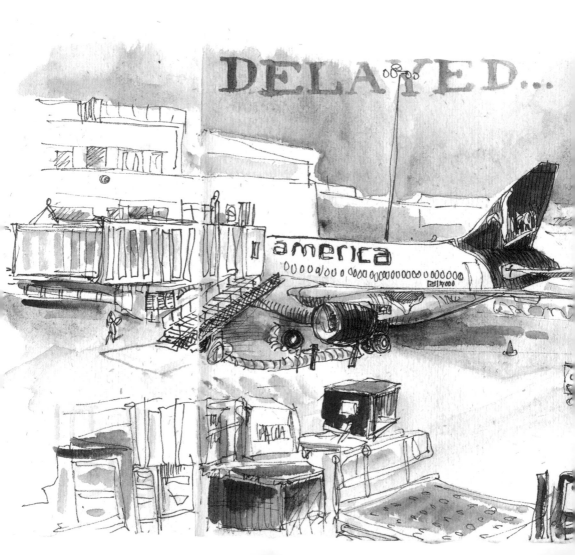

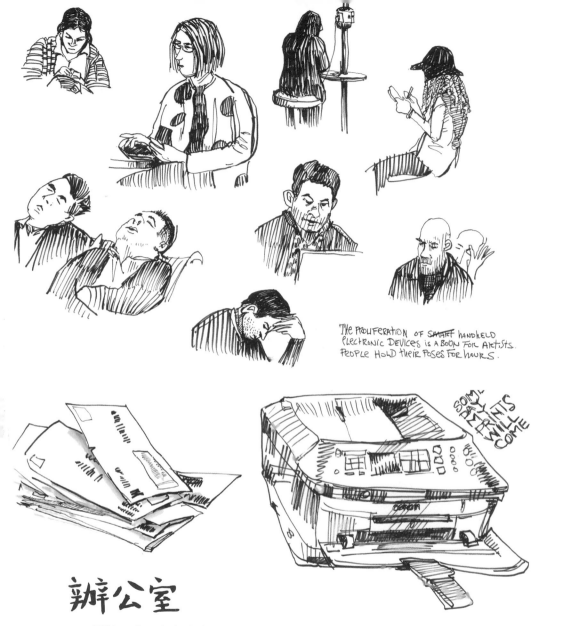

THE PROLIFERATION OF SMART HANDHELD ELECTRONIC DEVICES IS A BOON FOR ARTISTS. PEOPLE HOLD THEIR POSES FOR HOURS.

SOME DAY PRINTS WILL COME

辦公室

　　風險不小、但很有意思。趁開會時畫圖，畫你的同事、擴音器、牆上的時鐘。畫你們製造或銷售的產品。畫你們的顧客。畫大樓外在吸菸的人。畫打卡鐘、你的工具、你老闆（如果你敢的話）。

　　這是你上班時生產力最高的時候，開始畫圖吧！

畫家杜象(Duchamp)是如何開始畫圖的

　　趁上廁所的時候畫圖。畫馬桶、臉盆、你的腳、走廊上的景觀。畫衛生紙。你也可以固定在廁所放個畫板。記得畫完要洗手。（這些作品也許不宜與人分享。或者，說不定它們也能讓你成為響噹噹的當代畫家。）

啊哈！再談犯錯

　　你真的不能忍受剛剛在畫冊裡犯的錯誤嗎？那一條不大對勁的線條、那一點弄髒的墨水？你不妨這樣想：失誤是偽裝的教訓、精準的反映你真正的狀態。也許你需要放慢腳步，也許你原本就期待看到不對勁的地方，也許你需要多畫。

　　如果你真的不能忍受失誤，那就用藝術的方法來修復它吧！塗上不透明顏料，或直接在上面重新畫點別的東西，就像修復畫壞的刺青一樣。你也可以貼個有故事性的小東西把它蓋住，像是車票、信用卡帳單、社區地圖等等。最後一個辦法：先把出錯的畫頁黏起來，過一陣子你（或博物館檔案保管人）再把它打開，屆時你會發現，你的「失誤」反而變得迷人又美好。

後院不只是除草專用

　　與大自然談心。把午餐便當帶到公園吃。呼吸空氣、聆聽鳥鳴、感受臉頰上的陽光。畫花、畫鳥、畫滿覆初春水仙的山坡。畫白雲、畫草浪、畫日落。

TRADER JOE'S MOST PUNGENT

FREESIA.

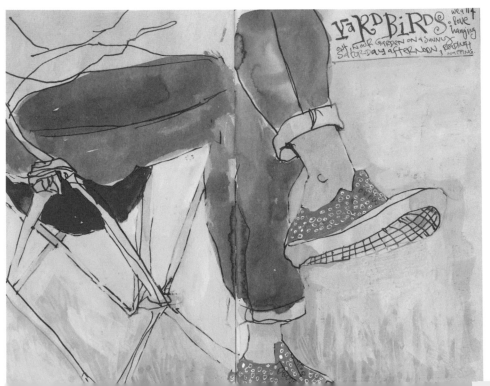

YARD BIRD wea 114 ∘ Love hanging out in our garden on a sunny Saturday afternoon, reading, napping.

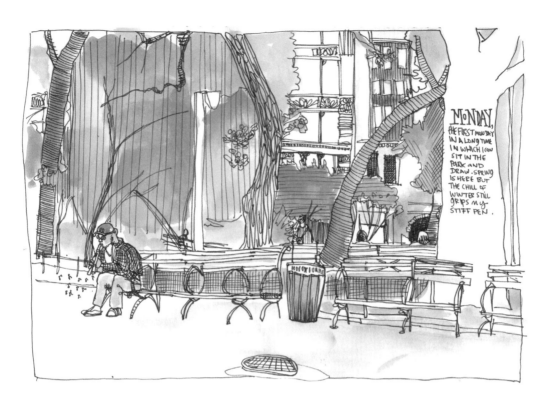

養成習慣：連續一年每個月畫一次相同景觀，以觀察四季的
變化。寫下你的觀察和感受。活在當下。

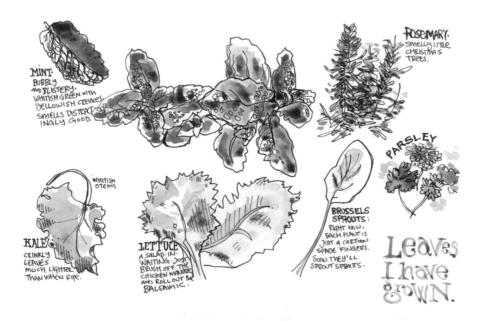

兒童玩耍

畫子女忙於某事的時候。畫他們玩桌遊或看電視，專注於 iPad、或更好的是，一本好書。畫他們享用你烹煮的晚餐，吃掉蔬菜和全部食物。畫他們午睡。畫他們畫圖的樣子。

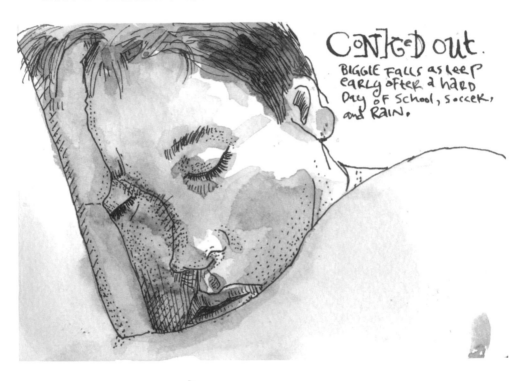

CONKED out.
BIGGIE FALLS ASLEEP
EARLY ofter a hard
Day of School, Soccer,
and RAIN.

啊哈！兒童總動員

你小時候隨時都在畫圖，還記得嗎？蠟筆、手指畫顏料、廣告顏料、粉筆、紙漿、黏土。你唱歌、跳舞、打扮。你的想像力是你隨伺在側的好夥伴。和朋友一起玩藝術。你身處在藝術家社團裡。

你周遭的人都支持你創作，爸爸、媽媽、老師，他們讚美你的

孩提藝術

和小孩一起畫圖──沒有小孩的人也可以借個小孩。用蠟筆、蛋彩、手指畫顏料來畫。和你的畫圖夥伴互動。接受提問,也可以講個故事、一面把它畫出來。或者,你畫紅線、小孩畫藍線,一來一往,合作畫出美麗的畫面。讓小孩隨便畫一條線,然後由你來改造成大象、火車、或火腿三明治。

亂畫。

潑灑。

玩耍。

就這幾分鐘,恣意當個小孩吧!

畫、保存它、貼在牆上、吸在冰箱上。你是巨星。

為什麼這一定得是遙遠的記憶呢?為什麼你不能再度擁有一樣的創作精神、大膽探索、瞠眼驚奇──就算一天只有十分鐘也好。

那個小小畫家還住在你心裡面,給他幾支蠟筆吧!

一物多變

找個主題，在同一、兩頁上畫出多個關於這個主題的圖畫。

畫廚房裡各式各樣的湯匙——從茶匙到湯杓。

畫你的貓擺出六種不同的姿勢。

畫巷子裡所有車輛。

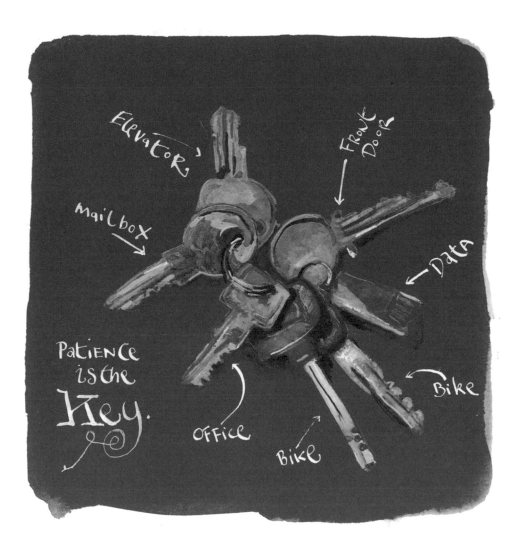

畫皮夾裡每一張收據。

畫你曾留過的各種髮型──可以參考舊照片、或憑記憶。

畫你每一根手指和腳趾，分開畫，鉅細靡遺。

　　注意每樣事物之間的異同，標示出來，記下你的心得、這些東西從哪裡來、你對於這類物品的感受、或你為什麼特別偏愛其中一、兩個。

畫帳單

畫下每個月收到的帳單，包括信封和內容。你不用抄下每個文字和數字，只要抓住每張帳單的精髓就好。這樣一來，你下次再想刷卡就會三思（在美術用品店除外，你大可盡量消費。）

炫耀性消費

畫下你買的每一件東西。任何東西。雜貨、平面電視、鑽石婚戒。快速簡單的速寫即可，也可以貼上標籤。要記得，圖畫遠比食物、電視節目、和許多人際關係來得持久。*

* 最極端的例子，請見 KateBingamanBurt.com。她畫下她所購買的每件東西後，整個財務生活和信用評等因此完全改變。

活出健康與創意

在跑步機上畫圖。畫你的教練。趁更換運動器材的空檔畫圖。瑜珈課結束時畫圖。（但不要在更衣室裡畫。）

散步去！

利用午餐時間散步十三分鐘。停下來，花四分鐘的時間把你的位置畫下來。再開始走路。一週三次，直到你的畫冊畫滿、小腹平坦為止。

吃什麼就畫什麼

把每天所吃的東西畫下來，你會發現，你將因此吃得更慢、吃得更少（因為食物都涼了）。沒多久，你就會開始質疑：「我真的要畫這個甜甜圈嗎？」你會變得清瘦、輕鬆。相信我，這很有用。

想想看：為什麼會有「飢餓的藝術家」一詞？

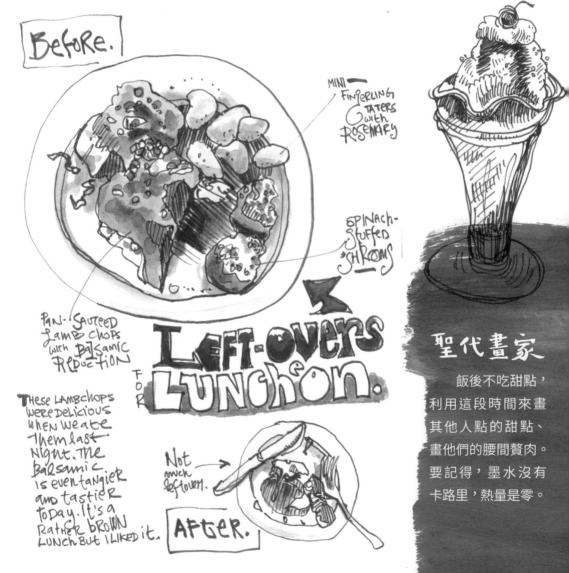

Before.

MINI FINGERLING TATERS with ROSEMARY

SPINACH-STUFFED 'SHROOMS

PAN-SAUTÉED LAMB CHOPS with BALSAMIC REDUCTION

LEFT-OVERS FOR LUNCHON.

THESE LAMBCHOPS WERE DELICIOUS WHEN WE ATE THEM LAST NIGHT. THE BALSAMIC IS EVEN TANGIER AND TASTIER TODAY. IT'S A RATHER BROWN LUNCH BUT I LIKED IT.

Not much leftover.

AFTER.

聖代畫家

飯後不吃甜點，利用這段時間來畫其他人點的甜點、畫他們的腰間贅肉。要記得，墨水沒有卡路里，熱量是零。

啊哈！出現障礙

　　事情進行得如何？你養成創作習慣了嗎？你有沒有為自己留足夠的時間？你需不需要加油打氣？

　　藝術家創作時難免遇到障礙。你也許猶如執法人員一路披荊斬棘、把握每個空閒時間畫圖，然後，突然有一天你睜開眼睛，再也不想提筆。沒有關係，這很正常。撞牆不代表就此結束，不代表你徹底失敗。你的大腦和靈魂想讓你知道你需要休息、充電，如此而已。就依它們吧！並繼續留意自己心態的轉變，暫時休筆，去欣賞其他畫家的作品。或者，看一場音樂家自傳的電影（如「阿瑪迪斯」）。或者，去烹飪。或者，什麼也不做。

　　不過，你要持續聆聽。別以為暫時停筆就等於完全拋棄這個習慣。把筆和畫冊放在隨手可及之處，有畫圖的衝動時就可以拿得到。會有這麼一天的。靜靜等待，它會出現的。

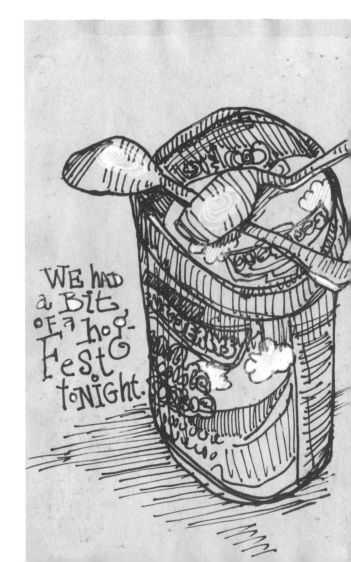

WE HAD a BIT OF a hog-FeST toNIGHT.

黑白之外

現在，你已經畫過所有會動的東西了，讓我們來擴大你的畫圖陣仗吧！準備幾支水彩筆和幾瓶顏料，用其他方式來欣賞這個多彩炫麗的世界。你的畫冊很快就會光彩閃耀。

十五分鐘學會使用色鉛筆

　　色鉛筆是為你的圖畫添加色彩最棒的第一步。他們好帶、便宜、乾淨，而且你以前可能已經用過（但也許七歲以後就沒再碰過）。

　　使用色鉛筆最明顯的方式、就是直接用單色為你的圖畫著色，形成美麗的平面風貌，但卻無法捕捉你眼睛看見的千萬種色彩和層次。

試著先用墨水畫圖、然後用色鉛筆著色。

之後全部改用色鉛筆畫線和著色。

色層：你可以用層層上色的方式調出新色彩，也可以用羽狀線或融合的方式加入畫上另一種顏色。即使是小盒的色鉛筆也可以做出極多種的變化。

深淺：在下筆輕重上做變化。試著用力畫出明亮、豐富的顏色，將目光吸引到圖畫中的某些部分。然後用輕得不能再輕的力道，在背景畫出模糊、細緻的粉彩。用不同方法來表達光線、氣氛、題材或你當下的心情。

色紙：嘗試用色鉛筆在色紙或彩色美術紙上作畫。我很喜歡在深色或灰色紙張上使用白色或淺色的色彩。

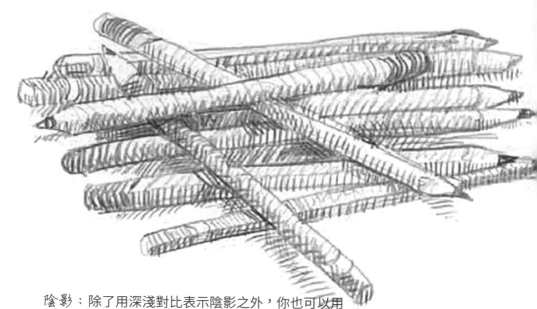

陰影：除了用深淺對比表示陰影之外，你也可以用線條來詮釋陰影或體積。嘗試一次畫各種不同的方向、或層層畫上不同方向的線條（這種技巧叫做交叉線陰影）。

水性色鉛筆：試試水性色鉛筆。它們通常散發明亮的奶油色澤，你可以用沾濕的乾淨畫筆刷過，把它變成水彩，也可以將色鉛筆筆尖沾水，畫出更滑順、更明亮的效果。

十五分鐘學會使用水彩

　　許多人對水彩敬而遠之。你不需要害怕。它是和墨水線結合的完美媒材，而且具有最傳神、最靈活的色彩。用最少的工具、就可以快速使用。

　　可是要做好心理準備，你越鑽研水彩、要學習的就越多。從基本色開始，若調色結果出乎意料之外，也不要沮喪。

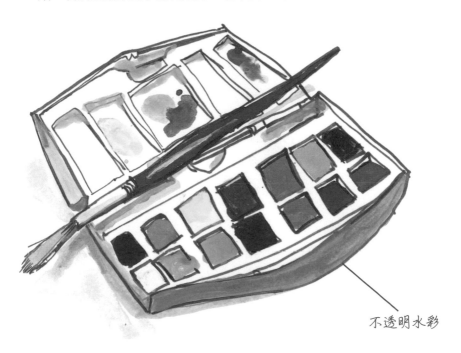

不透明水彩

　　水彩基本上分為兩種：比較便宜、色彩較淡的學生級，以及色彩飽滿、暴露在光線下也不會褪色的畫家級。前者也可以畫，但時間久了，後者能讓你更開心（在荷包失血更快的情況下）。從不超過十二色的基本水彩用起。你也可以試試蛋彩顏料和水粉顏料，兩者都是不透明水彩。

由淺到深：水彩靈活多變。拿起畫筆，先從稀釋到最淡的淡色開始畫，然後逐漸加深。最後再回頭使用淡色，用更明亮的色層加上細節。持續層層上色、修圖，直到完成為止。

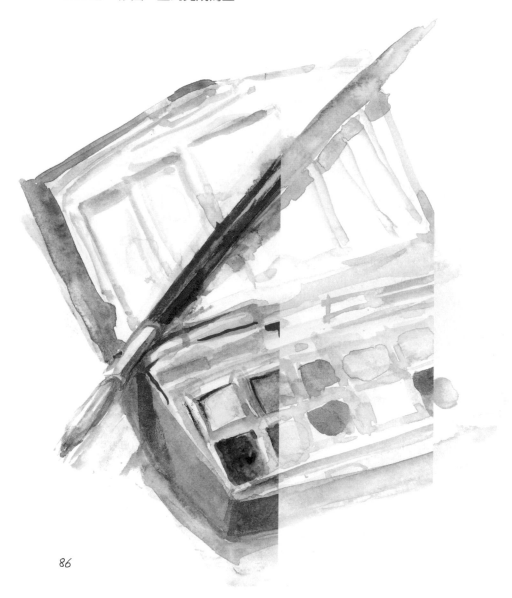

濕畫法：這能營造出薄紗質感的抽象色彩和形狀──這也是我們對於「水彩」的印象。結合線條也會有不錯的效果。先把畫頁稍加打濕，你可以用大號軟毛畫筆刷濕、紙巾或海綿塗濕、或小心地直接在畫頁上灑點水（如果紙張很厚、或者是水彩紙，則最後這種做法效果最好）。然後，滴一滴水彩，看著它滲出像蜘蛛一樣的形狀，用畫筆將它延伸出去。你可以加入其他顏色、或者先等五分鐘讓它乾，再加上其他色調。

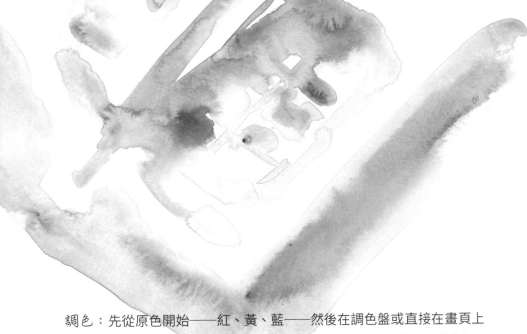

調色：先從原色開始──紅、黃、藍──然後在調色盤或直接在畫頁上調入新顏色。試試混和互補色（橘色＋藍色，紅色＋綠色，黃色＋紫色），調出深色、甚或灰色和黑色。一般來說，不建議混合三種顏色，因為總是會調出泥土一般的深褐色。你會注意到，同樣的顏色、色澤不同會有完全不同的效果。例如，鎘色澤往往很容易太過頭。多實驗、從錯誤中學習。

加鹽：在未乾的水彩畫上撒上一點鹽、形成斑點，營造出絕妙的效果。

輻射法：如果你等不及水彩自然乾，不妨把畫冊放進微波爐幾分鐘。我是說真的，你只要確認畫冊上沒有任何金屬部分、也沒有鍍金紙（我曾經用過），否則它會燃燒。比較不危險的替代方案是用吹風機。

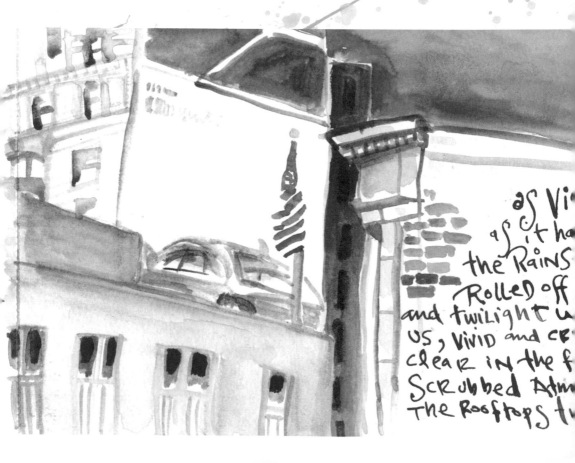

心情的顏色

色彩的使用方式有很多。最直接的就是複製你在自然中看到的顏色。不過，在線條畫上塗上單一色彩，也可以大量表達心情和訊息。

你可以先在整本畫冊刷上顏色，把整頁塗成黃色、下一頁紅色、然後是棕褐色。之後直接在上面素描，看看這些顏色是否影響你作畫的心情。藍色頁讓你有什麼感覺？紅色或黃色頁是否又不一樣。畫完後、再加上較深的同色系來增加層次和空間。

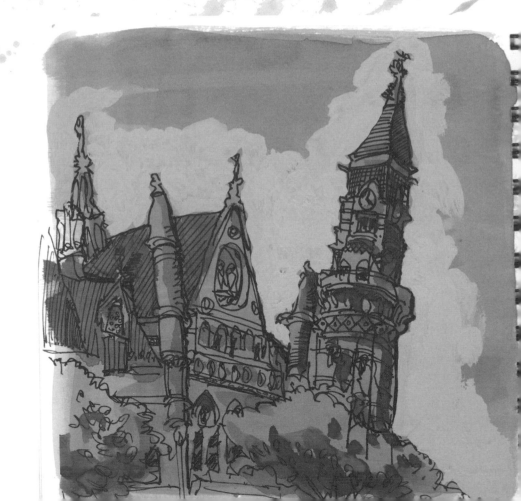

形狀

用單色水彩塗出物體形狀，然後再用鋼筆畫出細節。

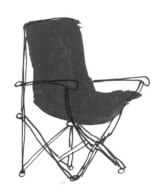

或者，也可以反過來，在輪廓素描的某個部分塗上顏色來吸引目光。

蠟筆

蠟筆能喚起你內心童真，讓你畫得更自由、更瘋狂。

把蠟筆放在隨手可得的地方：廚房、茶几、辦公室、汽車置物櫃。

把蠟筆放在燭火上，趁它開始融化時趕快畫。

在蠟筆畫刷上水彩。

畫友

你不用一個人躲在閣樓裡畫圖。就連又老又臭的梵谷也有一、兩個朋友。

以下提供幾個觀念，說明一起創作也可以有趣、無壓力、而且還可以互相打氣。就算你的朋友都是左腦發達的會計師和律師，你還是可以邀請他們加入你的藝術家社群。

如何畫人像

　　人像首重印象，重點在於對方的重要特色，可以是髮型、鼻子形狀、眼睛大小、或是他們上了蠟的大型翹鬍子。

　　你的目標不在於畫得像，而是要主觀地捕捉他們的特色。

　　請你記得，別人看到的和你不見得一模一樣。你的畫圖對象尤其如此——要真正看清自己總是很困難。所以，不要太在意別人對你的人像的看法，在畫圖期間更是這樣，一笑置之——他真的有個蘿蔔一般的鼻子。

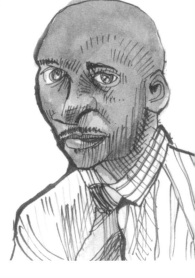

　　讓我們先來觀察別人。他們的特色是什麼？

　　精力充沛、堅忍克己、孤僻保守、瘦長結實、肥胖笨重？

　　現在，想一想詮釋這個人的最佳媒材是什麼？水彩速寫？蠟筆？滑順的軟性鉛筆？細字筆？

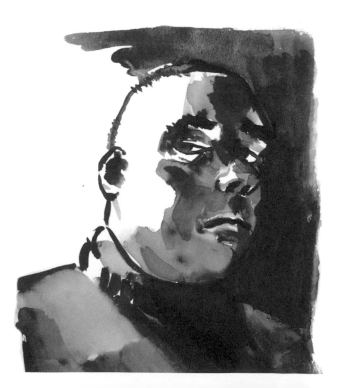

　　好，要開始畫了。想想你朋友臉上有那些大形狀。下巴、整個頭形和髮型、臉頰、額頭。用印象派的方式、很快地勾勒出來。也許還可以快速地測量一下：臉的寬度與下巴到眼睛的距離相對比例為何？朋

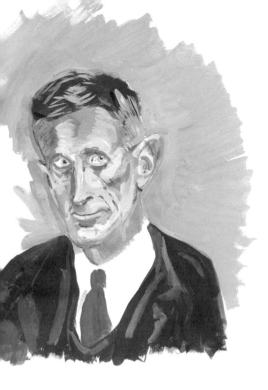

友臉上真正的靜點在哪裡？脖子從哪裡開始？

　　然後，再來加上特徵。思考一下他的眼睛是什麼形狀──橢圓、圓形、朝上傾斜。快速畫下眼睛的位置、鼻子的形狀、嘴唇的厚薄、還有耳朵。

　　現在，用新的線條來整理草圖。

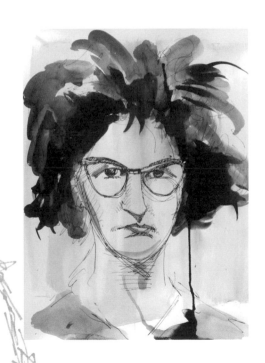

一樣的，著重在幾個標記點。耳朵上緣應該在眼睛的什麼位置？在鼻子的什麼位置？眼睛外緣離髮際有多遠？嘴巴是否比兩邊鼻孔還要寬？

　　不過，也不要觀察過頭。讓拿筆的手放鬆靈活、持續畫下去。整幅畫不要超過五到十分鐘。

　　好了，翻到下一頁，再畫另一張圖。

95

自拍

　　不是我要自誇，我可是個超級模特兒。其實，你也是。每位畫家都有個配合度超高、隨叩隨到的模特兒，那就是他們自己，所以才會有那麼多畫家畫自畫像。林布蘭之所以一次又一次地畫自己，不是因為他很自戀、覺得自己帥到不行，而是因為他的月亮臉和大鼻子隨時待命供他畫。

　　所以，如果你想學畫人像，不妨從自己開始。只要坐在鏡子前，把你看到的畫下來就可以了。你可能會感到震驚，說不定還因此跑去整形。不過，你能因此更了解自己、也學會如何畫別人。

　　依循我教你如何畫人像的原則，選個符合心情的媒材，先勾勒出大形狀，然後由大到小，一面測量、一面畫上更多細節。

　　嘗試從各種角度、在哈哈鏡或其他發亮的物體之前，只要能反射出你的影像，你都可以畫。

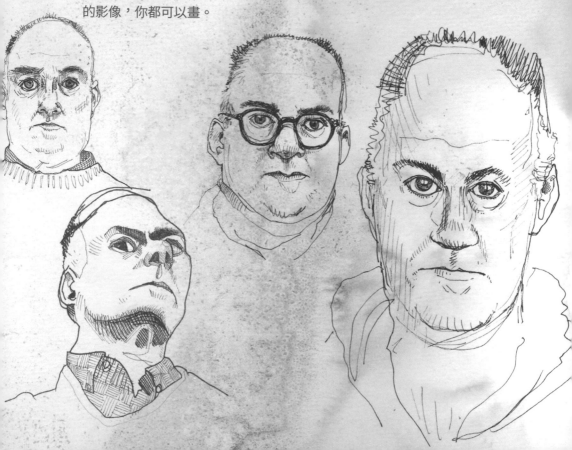

MONDAY

TUESDAY

WEDNESDAY

THURSDAY

FRIDAY

啊哈！當贊助人

上 kickstarter.com 網站、資助某位藝術家，越瘋狂的越好。關注他／她的進步，並參與其中。送上精神鼓勵和餅乾。

寫生團

　　揪團逛酒吧——但要先畫圖才行。找一群朋友一起，可以是一位、也可以是一百位。然後挑個區域、或博物館、或公園。大家找個點停下腳步，花十到十五分鐘的時間畫下眼前景物。然後，大聲吹哨子，招喚大家前往下個畫圖地點。最後找家咖啡店或酒吧，互相分享作品和笑聲。能看到不同的人對同一個地點有不同詮釋，是件很棒的事情；互相比較畫風、觀點、技巧、速度等等。

便利貼派對

這很適合初學者。選張照片，最好是明星或眾所周知的公共人物。把它放大影印兩張。將其中一張貼滿便利貼，然後沿著便利貼剪下，並依順序放好，成為一疊貼了便利貼的方形紙片。在每一張紙片後面標上座標位置、以方便之後拼湊還原。

不要讓畫友看到原圖。現在還不要。

請大家在便利貼描出下方隱約透露的圖案。五到十分鐘後，收回所有紙片，參考第二份照片影印，把所有便利貼上的圖案修整成原圖，讓大家恍然大悟地認出照片中的人。

這是個鼓勵人們提筆畫圖的絕佳練習。告訴他們，他們既然畫得出照片中的任一部份，就可以畫出完整的照片。

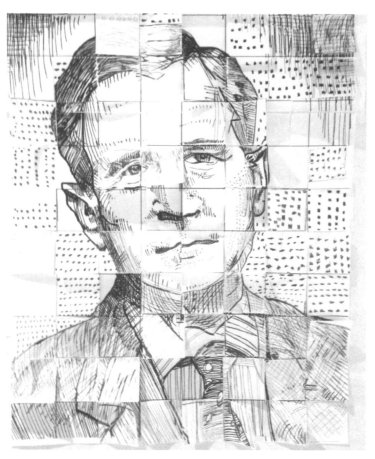

人像派對

　　這就像「小天使、小主人」或「極速配對」遊戲一樣，邀請一群朋友一起玩（能夠聚在一起最好，否則，透過網路也很好玩）。

　　每個人選定一個朋友來畫，對照本人或照片都可以。分享作品，一起取笑大家的鼻子有多大。重新洗牌，下個禮拜再玩一次。

　　喝點小酒，效果會更好。

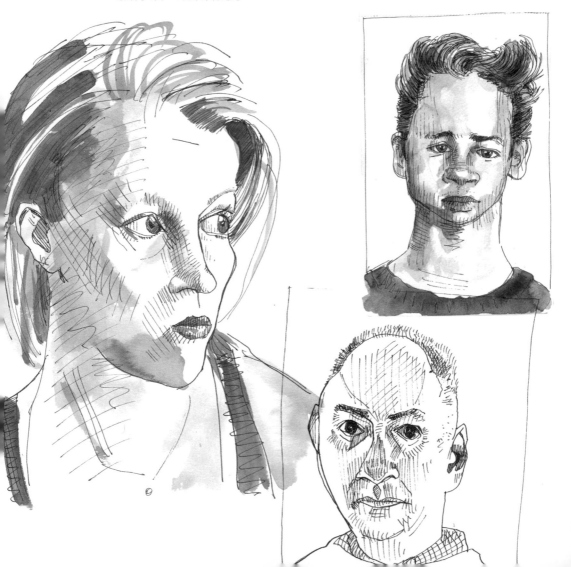

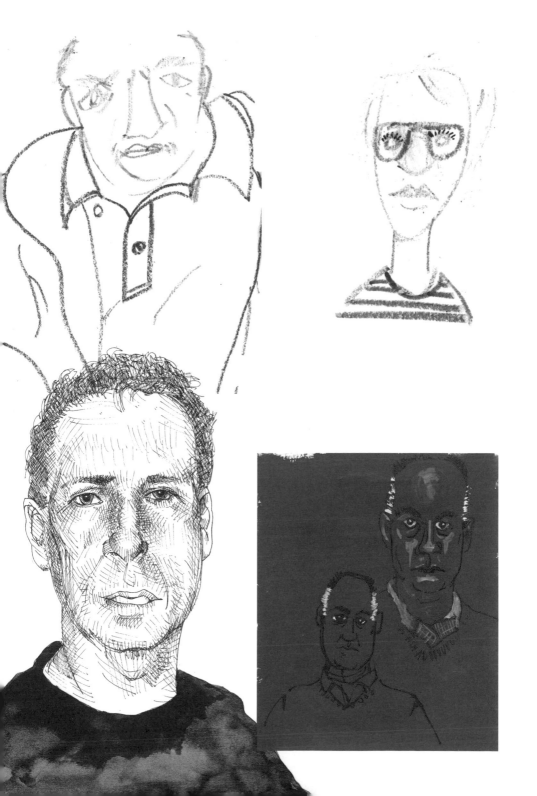

啊哈！一個接著一個

本書重點是素描和繪畫，但你不用因此受限，為了擴展你的技能，任何適合日常生活的藝術型態都可以嘗試。

浴室裡放支口琴。趁坐電梯時練習某個舞步。練會用口哨吹出整首莫札特奏鳴曲。為剛剛的工作報告寫一首詩。在地鐵上創作一首饒舌歌曲，然後在月台上演唱。用整塊奶油雕刻出一個裸女。買三種從沒吃過的食材，想辦法把它們煮在一起。用手機拍電影。

畫圖也許只是通往創作人生的大門,勇敢進入,開始做些很酷的事情吧!

放鬆時間

畫圖時很容易落入慣例，使用一樣的材料、依照一樣的順序、選擇一樣的尺寸、只畫你認為你畫得好的東西。

讓我們來混搭一下吧！

媒材巧妙各有不同

某些媒材讓你得心應手、下筆如行雲流水、能充分詮釋你的感受。不過，有些美術用品店買不到的媒材拿來作畫也很有趣。

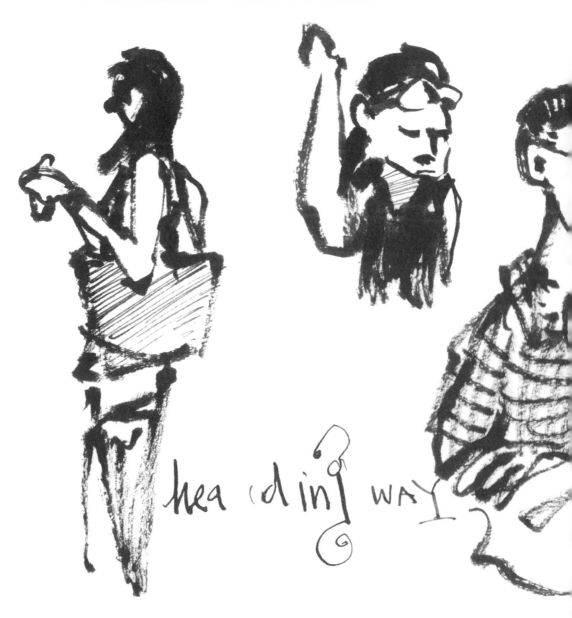

讓刷筆動起來

　　嘗試用刷筆來畫。它有點不好控制、而且會畫得有點髒，但是表現力非常豐富。用水彩筆或自來水毛筆來畫動物或街上行人，再用不同的媒材來畫背景，像是原子筆或鉛筆等等。

向大自然致敬

你帶著畫冊和畫筆到公園野餐。利用周遭材料來上色，咖啡、泥土、綠草、葡萄酒。

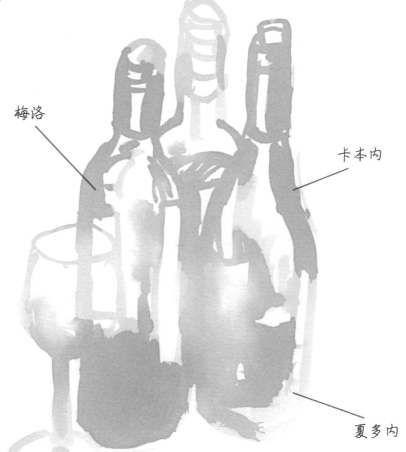

梅洛

卡本內

夏多內

用口紅在鏡子上作畫。它滑順、半軟，而且不限於用來寫情話。用穩潔就可以擦乾淨。如果你喜歡，這種感覺就像用粉彩、油性色鉛筆或麥克筆在紙上作畫一樣。

藝術的五十七種口味。盤子裡還剩一點番茄醬，用手指沾著畫圖。畫薯條、抽象畫、人像、或一些交叉線陰影。

番茄醬

牛排醬

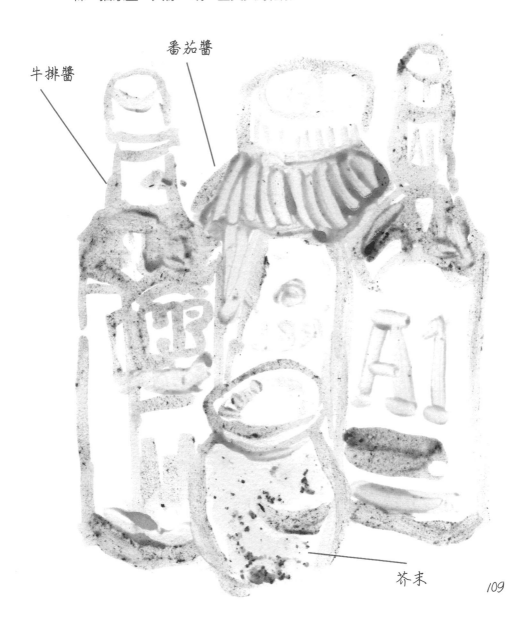

芥末

勞萊與哈台

試試看，先用粗字筆畫出蜿蜒的線條，抓住事物精髓。然後改用細字筆，
畫上細節和陰影。或者用粗筆畫較近的物體、細筆畫遠方的物體。

邪惡的想法

英文「邪惡」(sinister) 這個字在拉丁文裡指的是「左邊」(left)。如果你是右撇子，換手使用也許能讓你了解你的黑暗面。你會覺得奇怪、彆扭，持續下去。你將找到新的放鬆感，甚至還可能得到令人興奮的全新線條品質。一樣的，如果你是左撇子，換用右手。如果你左右手運用自如，則可以用牙齒咬或腳趾夾筆來畫！

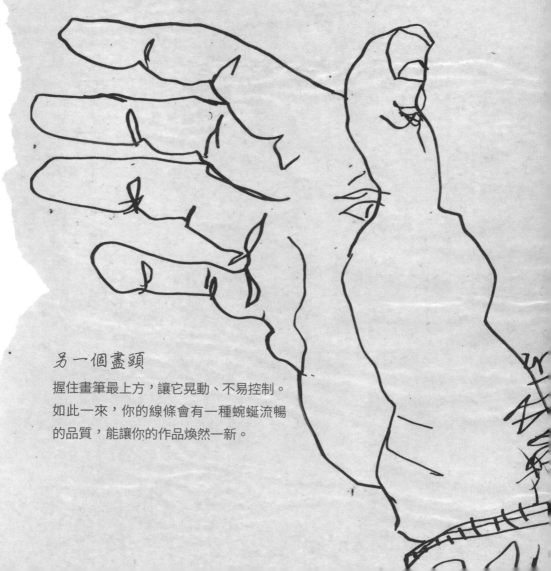

另一個盡頭

握住畫筆最上方，讓它晃動、不易控制。
如此一來，你的線條會有一種蜿蜒流暢
的品質，能讓你的作品煥然一新。

啊哈！完美

要是你太在意完美，遲遲無法開始呢？遲遲無法開始畫圖。遲遲無法開始創作。遲遲無法開始追求任何理想，只因為你害怕做不好。無論做什麼你都不會滿意。既然做不好，又何必開始呢？

這種態度的另一種表現是瞎忙。一直不斷評估、否決、改變、重新考慮。把你畫的圖掃描進 Photoshop、整理、上色、重新著色、在網路上貼出十種版本、要網友提供意見等等。永遠不放手、永遠不夠好。

完美主義的問題之一，是你以為你在旅程開始之前就能夠先設想目的地是什麼樣子、你以為你可以預先規劃一切、沒有任何事能夠干擾和改變你的計劃。可是，首先，這世界的運作方式不是這樣的。除非你做的事情超級簡單、無關緊要，你可以從頭到尾真正掌握你的大腦，否則任何周全計畫都一定會被干擾、改變。

其次，你應該張開雙手歡迎這些干擾。一路走來，這個宇宙賜予你的任何意外、錯誤、機緣和墨水漬都讓你的工作和人生更加有趣。完美不是天然有機物，它讓你便秘、無精打采、呆滯遲鈍。

「完美是暴君的聲音、人民的公敵。它會讓你抽筋瘋狂一輩子。」

—— 節錄自安‧拉莫特（Anne Lamott）的《關於寫作：一隻鳥接著一隻鳥》（*Bird by Bird*）

分兩次畫

如果某個景象讓你震懾、但時間有限，你可以分兩個階段來畫。今天先畫物體、明天再回來畫背景。兩天心情不同，可因此營造出有趣的對比。

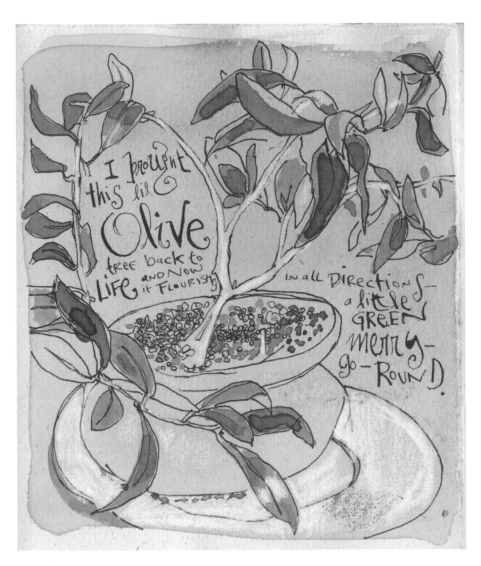

翻新作品

翻開幾個禮拜前畫的、還有改變空間的作品。加上幾筆水彩，或用一、兩支色鉛筆在幾個地方上色。增加說明文字。在原始圖畫外再畫點東西。讓它生意盎然！

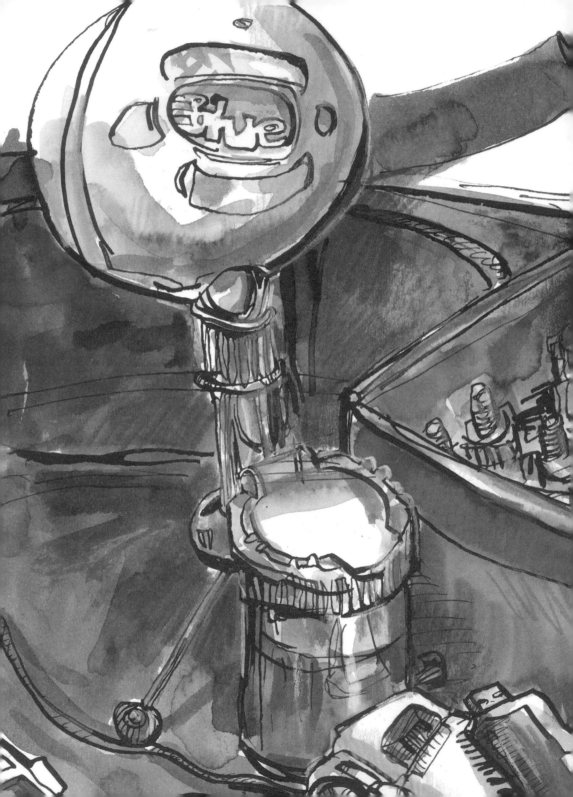

建立媒材王國

　　沒有人說你非得從頭到尾使用一種美術用品。不妨把藝術創作想成一場華麗、豐盛的饗宴。

　　先用畫線條的工具記錄觀察，然後在上面加一層水彩顏料以添加色澤（別忘了一定要用印度墨水或簽字筆）。接著用色鉛筆、彩色筆甚或蠟筆加上細節和強調重點。現在，用鋼筆寫下說明文字。最後用雜誌的印刷字和橡皮圖章拼貼出標題。混搭萬歲！

畫兩次

先用畫筆沾淡色顏料畫某個物體，速度要快，捕捉你對它的整體印象。線條要粗、刷出大概形狀。

現在，拿一支細字筆，在筆刷印上緩慢仔細地畫同一個物體。用黑色細字筆畫出細節。

這種方式結合能量和觀察，能讓圖畫既清新、又充滿資訊。

不斷交換

用不同的顏色或媒材來畫每一條線。

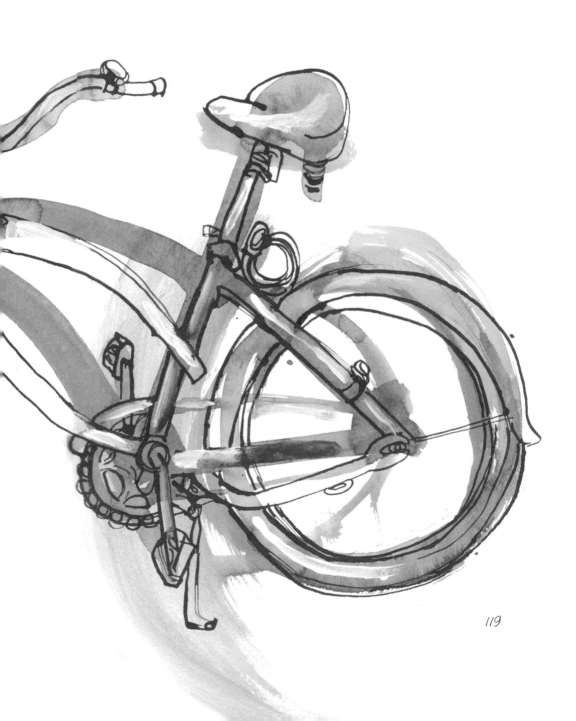

119

啊阿哈！解雇心中的毒舌評審

　　想像你報名了一堂畫圖課，從第一天開始，畫圖老師就一直從你肩頭盯著你畫、一直批評、糾正你的一舉一動。想像她說你不會畫圖、而且永遠都學不會，還要你從此不要再想畫圖這件事。想像她一直打擊你的信心、你的性格、你的自我價值，還把畫圖這麼簡單的事情拿來判斷你的為人。此時你一定會退課、要求退錢，對不對？

　　你內心有個毒舌評審，它會在你腦中發出以上這些惡夢般的聲音。事實是，它說的全部都是錯的。你畫的每一幅圖都有它的價值，它讓你獲得有用的全新體認。而且，它讓你了解，當你畫完圖的時候，當下該做的事情並不是批評它的好壞、也不是吸收這堂課的全部價值。

hippo.

120

當你坐下來畫圖，你心中有期許，對於挑選的對象、媒材和觀點都有其原因。畫圖時，你也許會偏離原本設定的目標，你也許畫得太快、而失去注意力。一小條畫錯的線都有可能讓你轉往全新方向。因此，當你最後看到成品時，它早已不符合你原本的計畫，你因此感到沮喪，還把情緒發洩到你的作品上。但事實是，這幅成品可能非常美好、有趣，只不過和你原本預期的不一樣而已。

因此，你需要 (a) 忽略內心批評的聲音、繼續畫下去，並隨時提醒自己，如果你不繼續畫，就永遠不會進步，(b) 畫完以後立刻翻頁，一小時或一年後再回頭看它。

不要嚴厲批評自己。享受畫圖的過程（如果你能夠留在當下、而不是一直回頭檢視你的每一步，應該就可以做到這一點）。還有，絕對不要撕毀任何一頁。

時光短暫，不要浪費在自我否定上面。

繼續畫。

對自己好一點。

「若你聽到內心的聲音說你不能畫：執意畫下去，這個聲音就會停止。」

—— 文森 · 梵谷（Vincent Van Gogh）

藝術周

如果你不想只畫速寫，你可以花一個禮拜的時間來完成一幅畫，每天多補一些細節或換另一種媒材。星期一畫輪廓，星期二上色，星期三加陰影，星期四畫邊框，星期五補文字等等。每一步都只要花十分鐘的時間，可是最後成品卻會很豐富、深奧。

水驚喜

用水溶性的筆來畫圖。（這是開始習慣鋼筆多水性線條的絕佳方法。）等它乾了以後，用沾濕的水彩筆在圖畫某些部分刷上幾筆，可以讓線條暈濕、散開，或洗出一大片色彩。觀察色彩遇水後的變化，會讓黑線暈成藍色和紫色。準備面對驚喜，接受各種可能。

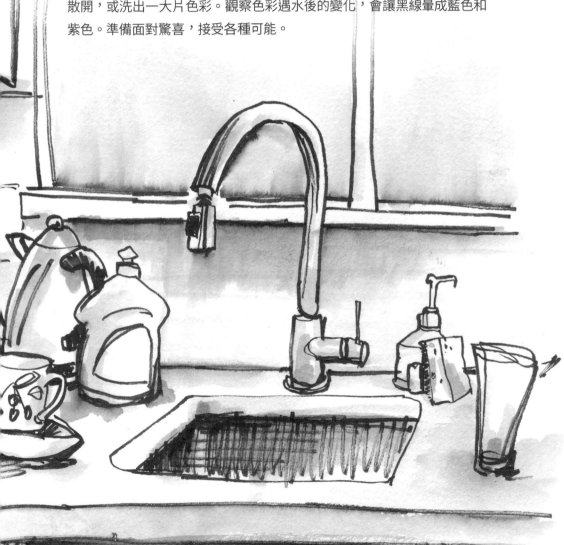

孵蛋不光是母雞的權力

白紙黑線條很能突顯事物的形狀。但如果你想加上色調來顯示事物的質材、或加上陰影來呈現大小和光影，該怎麼做呢？

隆重介紹「孵蛋法」，在美術用語上，是畫影線的意思，也就是運用平行線條營造灰影的視覺。

這項工具非常靈活，有各種有趣的應用方式。

你可以用間距固定的平行線來創造整齊的陰影；間距拉近、陰影較深，間距拉遠、陰影較淺，像是細條紋、中條紋等等。

你還可以在間隔上做變化，來製造色調逐漸改變的視覺。

試試「交叉線」，在平行線條上再畫一層不同方向的線條，以加深陰影，或在亮度上做變化。

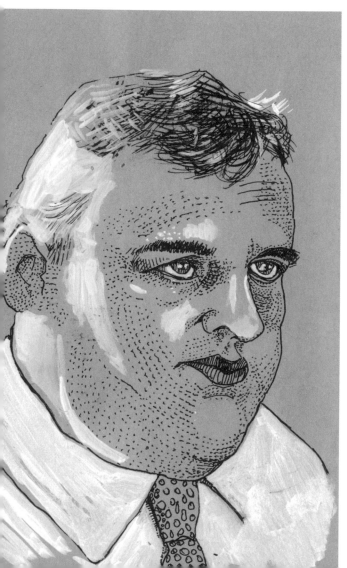

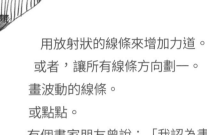

用放射狀的線條來增加力道。

或者，讓所有線條方向劃一。

畫波動的線條。

或點點。

有個畫家朋友曾說：「我認為畫圖可能只是想畫交叉線的藉口。」他說對了——畫線條有一種令人費解的鎮靜和沉思作用，一條又一條的平行線，然後再加一層垂直線，特定角度的線條等等。畫影線只需使用大腦的一小部分，遠比數獨、字謎、甚或搬弄手指來得簡單，所以，無論是和朋友聊天、看電視或坐火車，這都是很棒的消遣活動。

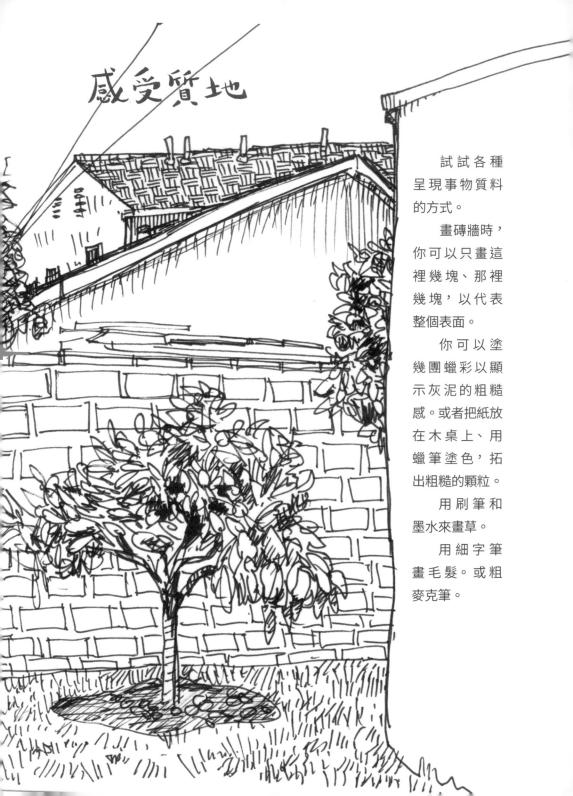

感受質地

試試各種呈現事物質料的方式。

畫磚牆時，你可以只畫這裡幾塊、那裡幾塊，以代表整個表面。

你可以塗幾團蠟彩以顯示灰泥的粗糙感。或者把紙放在木桌上、用蠟筆塗色，拓出粗糙的顆粒。

用刷筆和墨水來畫草。

用細字筆畫毛髮。或粗麥克筆。

WRITING is DRAWING.

寫字也是畫圖

　　寫字的方法多不勝數，每一種方法都讓文字呈現不同的重點。印刷字型可分為正式或俏皮，溫暖或嚴峻，現代或傳統。手寫字也一樣。

　　在畫頁上寫滿文字，用自來水筆、用刷筆、用蠟筆。也可以嘗試用鋼尖鋼筆沾瓶裝墨水來寫。

　　寫一、兩個大字當標題，再寫幾欄整齊的小字。

　　從電腦印出各種字型，然後用鋼筆臨摹這些字母。

失竊的藝術品

　　我最近在報紙上看到一篇可怕的故事。有個羅馬尼亞女人，她兒子從鹿特丹博物館偷走了幾幅名畫，包括馬蒂斯、莫內、高更、畢卡索、盧西安‧弗洛伊德等大師的作品，這位母親以為只要這些名畫不復存在，她兒子就可以脫罪，於是她把這些畫全都丟進火爐裡燒了。專家分析灰燼成分，判斷她的殘忍故事應該屬實，這些名畫永遠在世界上消失了。

　　我坐在廚房讀到了這個傷心的故事，不由得開始胡思亂想。我自己摧毀過多少藝術作品呢？我指的不是真正丟進廚房火爐裡，而是我腦中的熔爐。有幾幅油彩是我沒有下筆實現的？有幾幅圖畫是我放棄不畫的？有幾個陶塑我沒有放進窯裡燒成？有多少影片我沒有製作？我常常思考這些問題。我應該少看點《比佛利嬌妻》影集、而多畫點圖。我想起去年該上、但卻沒有去上的銅版畫課。唉！我原本可以創作出許多銅版畫，現在已成雲煙。我也想到我去日本旅遊三個禮拜，卻連一張素描都沒有畫。

　　這並不是我內心的毒舌評審在責罵我的怠情，而只是無法否認的事實。你每次找到藉口不去創作，原本會有的藝術品便不存在。它也許不會成為像鹿特丹博物館裡那些偉大的傑作，但卻能讓你畫出更好的作品，向更流暢、更有感情、更有趣的境界邁進一步。

　　你有哪些該做卻沒有去做的創作？我們要如何積極振作？

華麗裝飾

走巴洛克風。在頁面周邊畫個框,英文字母加上螺旋花紋,用金色或銀色的筆來畫。

用口紅膠畫幾條線,撒上金蔥粉(美術用品社就買得到,而且非常便宜,金蔥不是真的黃金)。搓下金蔥,刷掉多餘的部分,邊緣可依喜好維持粗糙。

拿牙刷沾墨汁或水彩,把色彩甩在畫頁上,形成飛濺的色點。

更多裝飾

加入拼貼元素。可以是照片、幾個文字、地圖或布料。你可以用它當作背景，或畫上幾條線、賦予它新的風貌。

放入生活雜物、平添意義。畫下晚餐，然後貼上餐廳帳單。參觀博物館，把門票貼上。剪貼報紙文章，並說明它對你的重要性。

描摹——但做無妨

　　翻開雜誌或書籍，找一張有料的圖片。放上一張描圖
紙、把線條描下來。你會因為不用遲疑做決定、而
畫出更顯自信的線條嗎？自己畫圖時，能夠掌握
這種大膽去畫的感覺嗎？

　　現在，再試試其他變化。用交叉陰影線
畫出圖片中的陰影。或用鉛筆來複製圖片色
調。一次描摹好幾份，每一份都著重不同的
技巧、風格或重點。邊畫邊用心感受。
把描摹變成獨創的藝術傑作。

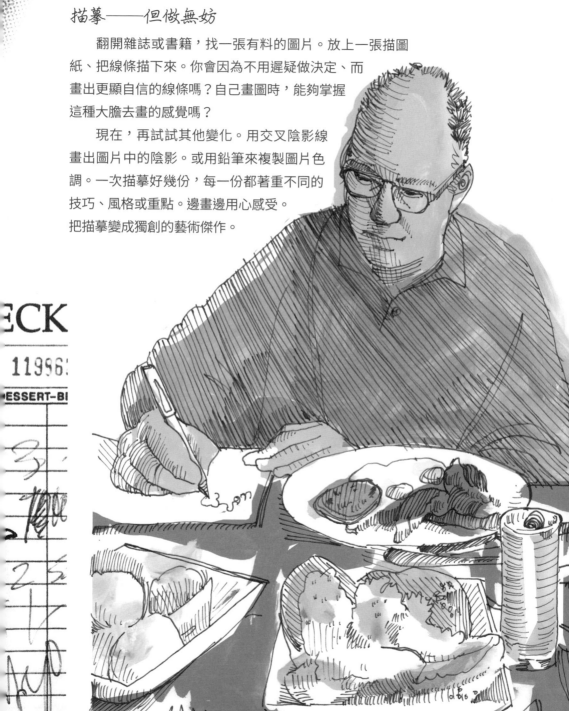

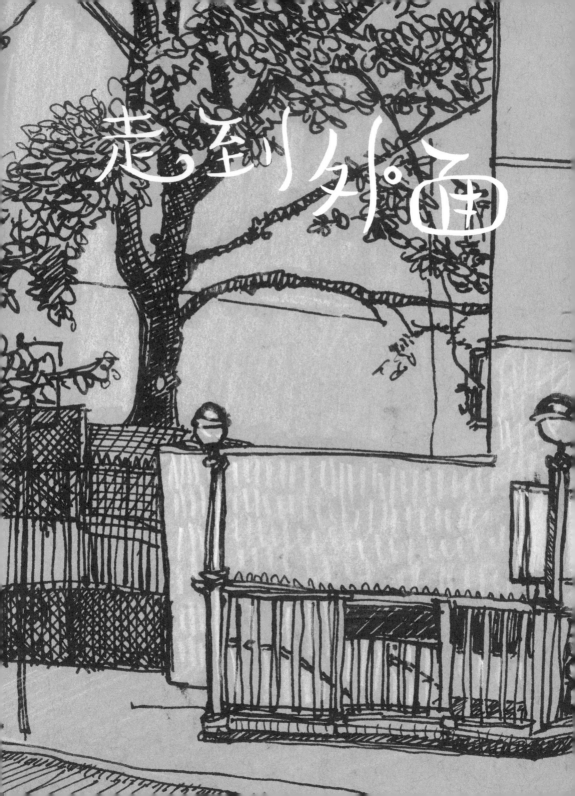

好的——你已經畫了家裡每一個家具、每一張皺紙,和每一個吃了一半的三明治。

現在,來點全新的嘗試,高檔的說法是「外光繪畫」(en plain air),流行的說法則是「城市寫生」(urban sketching)。我們呢?就乾脆叫它做「去外面畫圖」。

準備好了嗎?

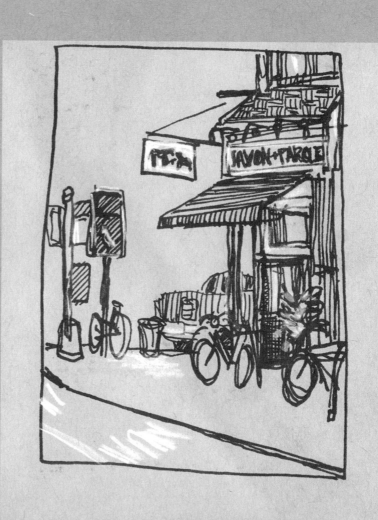

打包

一開始，只要帶畫冊和一支筆就可以了。但時間久了，你可能會想要擴充你的旅繪工具。以下是幾個有用的工具：

攜帶型水彩：它可折疊、體積小。
買預算內品質最好的產品，可以用
很久。

攜帶型水彩筆：它有中空的塑膠筆管，你不用隨身提著一桶水。擠一下
筆管，筆刷便濕潤、可以畫水彩了。再擠一次、然後在牛仔褲上抹一抹，
筆刷顏色就洗掉了。

水性色鉛筆：精簡、靈活。
不用準備所有顏色，基本的就
好。哦！還要一個小型的削鉛
筆器。

照相手機：照幾張相片做參考，之後也許
會想加幾筆潤飾。

折疊椅：重量輕、折疊後體積小、運動用品店就可以
買得到，售價約二十美元左右。這樣一來，你不再需要
四處尋找板凳、或坐在冷冰冰的地上。你會坐得優雅又
專業。

巧克力棒：你應得的。

勇氣：你也許覺得隨地坐在路邊畫圖是很愜意的事情，或者，你
覺得這麼做會引人目光、讓你害怕。

那就隱身吧！你可以靠著建築物，這樣別人就看不到
你在做什麼。或者坐在車裡。或者，在餐廳吃晚飯時坐
在角落的桌子，把窗外的景觀畫下來。

最後，你會發現其實根本沒有人在乎你在做什麼。
如果有人注意到你，是因為想要讚美你，並對你說他們
也想起而效尤。相信我，我在世界各地畫圖，不管畫
好畫壞，都沒有人嘲笑過我。好吧！至少沒有人笑我
畫圖。

我對透視的觀點

六百多年前，菲利波 · 布魯內萊斯基（Filippo Brunelleschi）想出了透視法原理，從此以後，美術系學生便尺規不離手。我們不要這樣，好不好？你唯一需要知道的透視原理，就是事物越遠越小。你面前的建築正面是從上到下、從左到右的直線，而旁邊卻是斜向發展，形成缺了角的三角形。但你並不需要工具或法則就可以理解。只要睜開雙眼，一面畫、一面看，就行了。

花幾分鐘觀察你要畫的建築。用筆或大拇指測量出約略的中間點。保持客觀，屏除成見。這棟建築也許有十層樓高，但在你看來，中間點卻位於三樓。也許邊牆的寬度看起來只有正面的一半。如果建築看起來越遠越

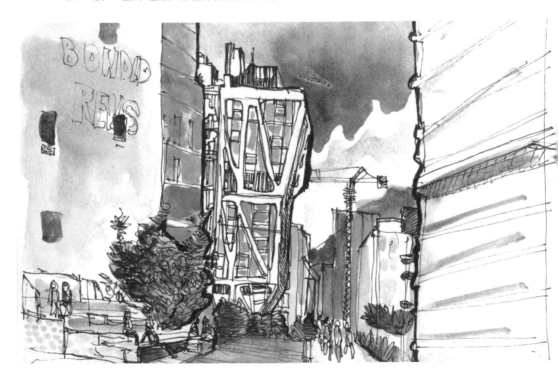

窄,要留意後端在哪裡,也許它看起
來和四樓正面一樣高。

　　現在,用一條線畫出整個建築外
緣。從右上方越過屋頂線、到旁邊、
後面、地面,再回到正面。緩慢
而大膽。

　　然後,盡量填上細節。
加上窗戶和門,留意它們的
相互關係。維持適當間距,
以免畫了幾個門窗後,發現
空間不夠。不需要畫上幾千
個小石頭或幾百個窗戶、這
未免太枯燥。畫出以小觀大的效果
即可。你可以畫進每一塊磚頭、也可
以只點出幾個。至於最後要不要畫上幾棵
樹,全由你決定。

　　重點是,要記得你是畫家、不是建築師。只要捕捉建築的精神、屋齡
和特質就可以了。別擔心完美與否的問題。感受建築、風景、天氣。擁有
這棟房產。

世界不是無人島

專心畫城市風景時，你也許想要省略漫步其中的人們，彷彿有顆原子彈策略性地炸死了所有人類。畢竟，建築物要比麻煩的人類合作多了；它們靜靜地坐落著，一動也不動。但即使你用簡略、鬆散的方式把人畫下來，還是可以捕捉到賦予城市生命的這股熙來攘往。

試試畫上火柴人，或者橢圓身體加上頭、再畫四個圈圈代表四肢等這種示意圖，他們能夠為一幅靜物平添廣度和動態。

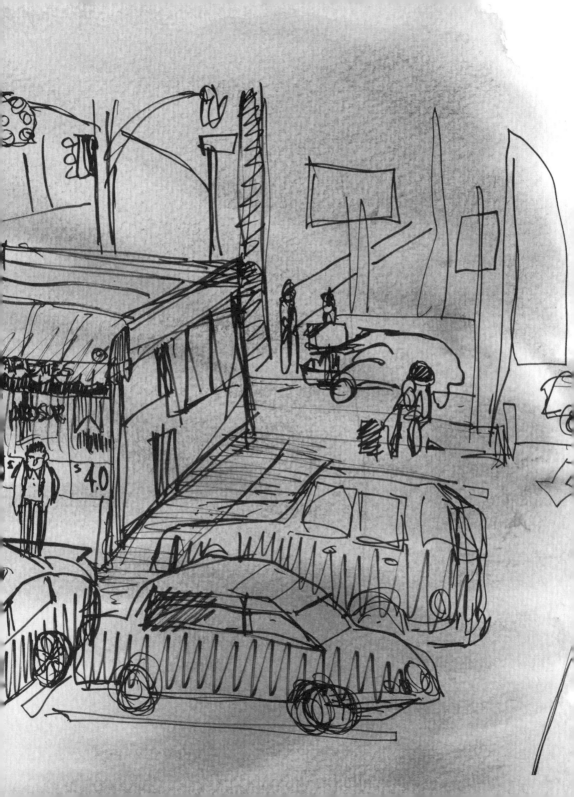

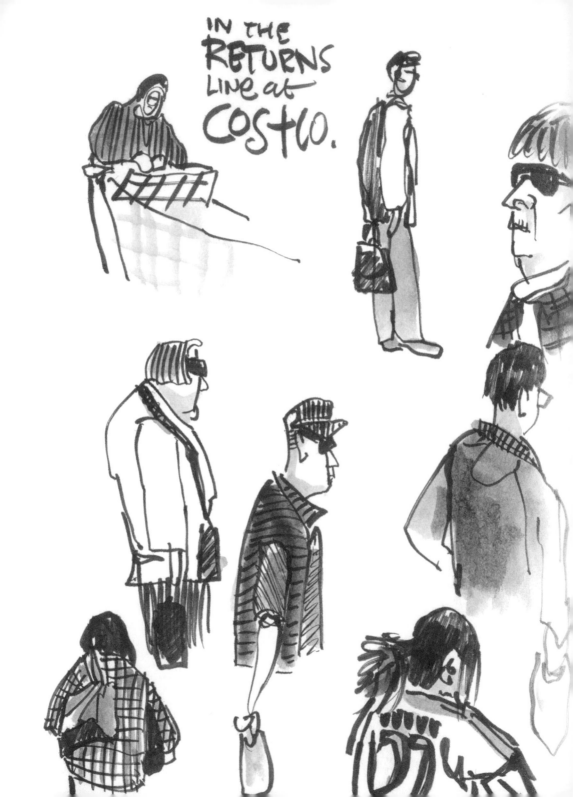

IN THE
RETURNS
LINE at
COSTCO.

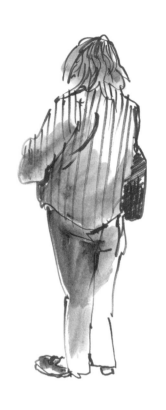
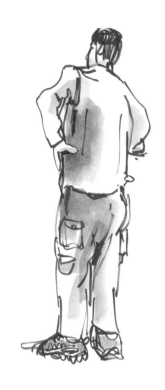

畫人於不意

　　遇到一大群人的時候，可以把握機會畫他們。

　　坐在電影院等候燈光變暗時，畫前排人們的後腦勺。遊行隊伍經過時，畫旁觀行人。開場表演者暖場時，在節目單背後畫現場熱情的觀眾。在監理所、在地鐵上、在候診室，把握機會畫等候的人們。他們閒閒沒事，而你在創作藝術。

　　重點放在你觀察到的感覺、而不是要畫得像。畫快一點——盡量用幾個線條捕捉動作、表情和手勢。隨時準備好你的對象會突然改變姿勢或消失在視線之外。此時直接改畫下一個人。讓頁面充滿這些快畫作品。

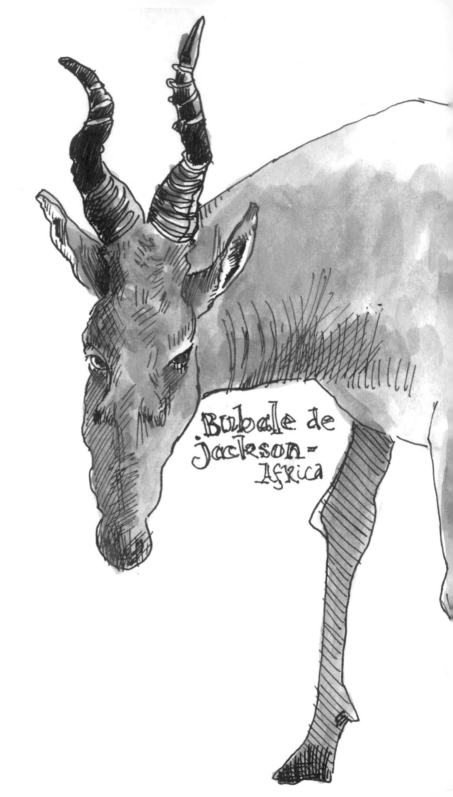

Bubale de
Jackeson-
Africa

這裡是動物園

　　野生動物也是絕佳模特兒。如果牠們在圍欄裡打瞌睡，當然很容易畫，可是，牠們移動時，卻能讓你畫出更有趣的作品。拔開筆蓋前，先花幾分鐘的時間觀察牠們，看出牠們的移動模式，可以讓你更容易捕捉變化。立刻在同一頁畫出幾個小圖，快速畫下動物移動周期的每一種姿勢。來回於各種角度之間，加上細節和個人觀察。這種不知道牠們是否會突然移動的未知讓你的腎上腺素高漲，能讓你高度警覺、敏銳機警。

寶貝,今天外面很冷

天氣陰暗寒冷、不適合外出寫生的時候,可以從你的書櫃或雜誌架上找靈感。以下幾個想法,能讓你把別人的圖像轉化成自己的創作。

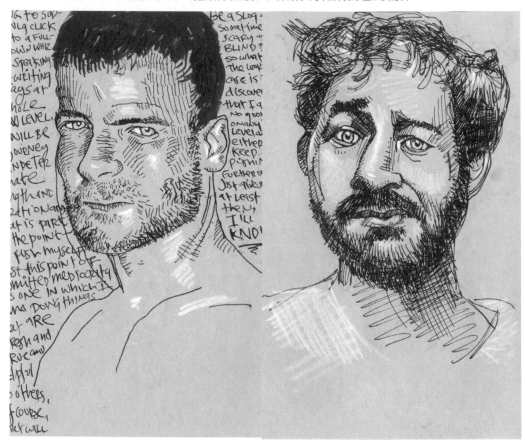

看著雜誌、書籍和相簿來畫

如果你找不到畫圖主題,不妨參考雜誌和書籍。但要謹記,將照片精準地複製成圖,是不可能創作出有趣的作品的。盡量多加進個人元素:如果照片是黑白的,把它變成彩色。如果是彩色的,可以加上變化、添加新背景、

稍加扭曲、新的道具等等。思考這個圖像給你的感受,將它表達在圖畫裡。你本人才是畫圖過程最重要的主角,而不是布萊德‧彼特的照片。你對布萊德‧彼特的感受、才是圖畫真正的主題。

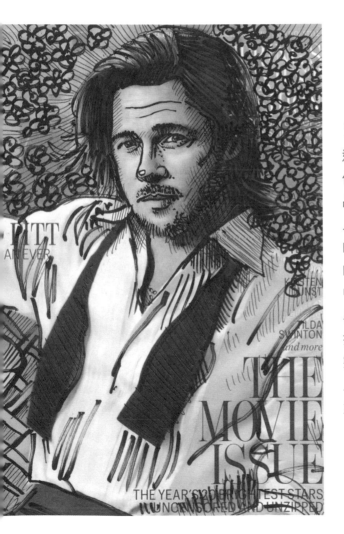

畫在雜誌上

這是個讓你的線條更顯自信的方法:翻開雜誌或商品目錄,找個強烈、吸引人的圖片,拿一支擦不掉的粗麥克筆描下主要圖形的邊和外緣。強調出圖片中人物的五官特性、眼睛、鼻子和頭髮形狀。拿橡皮擦擦掉原本的印刷線條以突顯你畫的部分。不要加上鬍子和眼鏡,雖然這是塗鴉,但也是認真的塗鴉。

啊哈！拍下評價

別曲解我的意思——看照片畫總比完全不畫好多了。可是，如果做法不對，這充其量只是個二手經驗。一張素描或彩畫是不是看照片畫，你絕對看得出來，它有一種平面、無生命、不真實的感覺。它也許像描摹一樣、更像實物，但卻少了畫家的筆觸。它沒有靈魂。畫圖主要是和畫圖對象建立關係，但如果你不在場，就只能捕捉對於這個對象的概念。如果你畫的是奧勒岡州的一座農舍、或社區大學教室裡的模特兒，會有許多因素左右你當下的感受、影響你畫出的每一個線條。觀察和表達的時候，視覺似乎是五官中最重要的一環，但其實其他感官也同時在感動你、並影響你如何處理這段經驗。

還有一個問題是，你消化的是其他藝術家已經消化過的東西。攝影師照相時，已經幫你、幫讀者做了許多決定。他為這世界的某一部份放上了框架、選出了重要的成份——構圖、色彩、聚焦等等。這正是你畫圖時會做的事情。

那麼，由攝影師代勞，不是比較容易嗎？這個嘛，是，也不是。你沒有把自己放在看到和畫下的境界裡，而只是評判他既存的觀點、反芻他的視野。

最後，還有大螢幕電影效果（IMAX）的問題。相機拍下的世界、是平坦的 2D 景物，而人類卻是用雙眼觀看。我們畫圖時，人體就像架在二腳架上的雙鏡頭，將雙眼看到的資訊畫成線條。畫圖結合了雙眼所見和大腦直覺理解。

我們不是要擺高姿態，但看著相片畫圖就像吃冷凍披薩一樣。當然，它還是「披薩」，只不過和新鮮的大不相同。

問問自己，「我把這張照片畫成圖畫，是想成就什麼？我可以加進什麼屬於自己的元素？我能不能切點新鮮蘑菇、加在這披薩上面？也許還可以撒點奧勒岡香草或大蒜末？再開一瓶葡萄酒？」這樣一來，就成了一道豐盛饗宴。

看著你自己拍的相片畫圖

若是根據自己拍的相片畫圖，就可以避免以上這些問題，因為，是你選的時點、角度和取景，你體驗了當下的氣味、聲音和感受。盡量從各個角度多拍，包括細節特寫。將這些照片做為筆記和重點提醒。如此一來，你的作品會是原創，集你親眼觀察之大成。

說自己的故事

你的舊相簿和畢業紀念冊也是尋找靈感的好地方。拿一張發黃的老照片，一面研究、一面畫圖，能開啟塵封的儲室，讓感覺和記憶傾巢而出。畫你孩提的玩具、第一隻寵物、你記憶中第一個房間的樣子。

畫你的高中同學、老師、你長滿青春痘的臉龐。

翻閱你父母、甚至祖父母年輕時的照片，看看他們故鄉的風貌。花幾頁、或整本畫冊來創作視覺回憶錄。

兒童學院

藝術教育有一部份是研究和臨摹大師作品——林布蘭、提香、梵谷等等。盡量精準的臨摹大師的每一筆、每一個決定，以真正了解這幅傑作是如何創作出來。偶一為之，但這不是我們今天要做的練習。不大一樣。

拿來一幅小孩畫的圖。如果你沒有小孩，可以跟鄰居小孩借、或是去翻舊物箱，找一張你幾百年前畫的圖。若還是找不到，Google「兒童畫」，印一張出來。

現在請坐下來，拿一支蠟筆或色鉛筆，臨摹這幅小孩的傑作。依樣畫葫蘆的畫出每個線條，複製下筆的輕重、塗鴉的速度。讓自己優游於兒童的心態，體會他所做的決定、感受他的精力。號召你內心相同的精神，記住你此時的感受，以便日後每次畫圖時，都能召喚出這種感覺、這種熱情、這種強度、這種自由、這種樂趣。

故事板

用幾個連續快畫和文字來說故事。

把笑話畫成連環漫畫。

用連環圖記錄對話。

畫下使用說明或食譜。

旅繪人生

　　造訪新地點時，打開你的雙眼，也打開你的畫冊。知名景點當然要看，但也要留意當地人開什麼車、如何打扮、他們的垃圾桶、報紙、公車。把它們全都畫在素描、彩畫、或寫在文字裡。

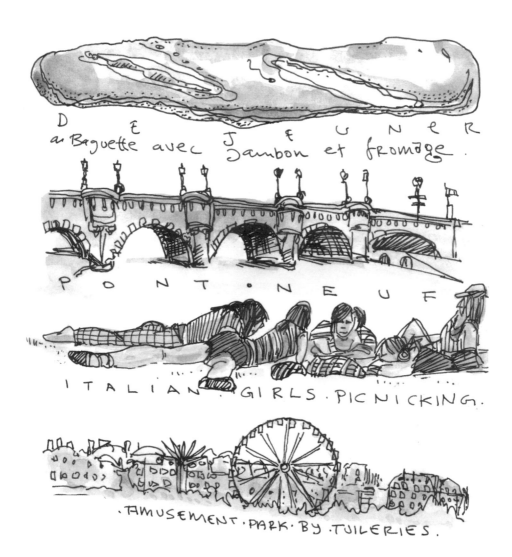

DÉJEUNER
a Baguette avec Jambon et fromage.

PONT·NEUF

ITALIAN·GIRLS·PICNICKING.

·AMUSEMENT·PARK·BY·TUILERIES.

it
my
ike
CARRY
IRTS, Kakhis and
es to THAILAND.

I'm glad to have something of hers with me so far from HOME.

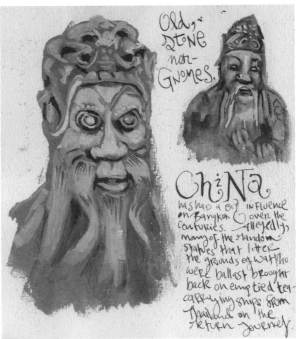

Old, STONE non-GNOMES.

ChiNa has had a BiG INFLUENCE on BANGKOK over the CENTURIES. Allegedly many of the random statues that litter the grounds of WatPho were ballast brought back on emptied tea-carrying ships from Thailand on the Return Journey.

新國家帶來新觀點，讓你對這個地方、整個世界、以及對自己都有新的體認。你花了好幾萬塊出國旅行，要讓這筆錢花得值得。不要只靠快照和明信片，把它永久刻蝕在記憶中──靠創作。

出差之旅更要如此。盡一切努力利用會議和應酬之間的空檔，畫下所有新鮮驚奇的事物。

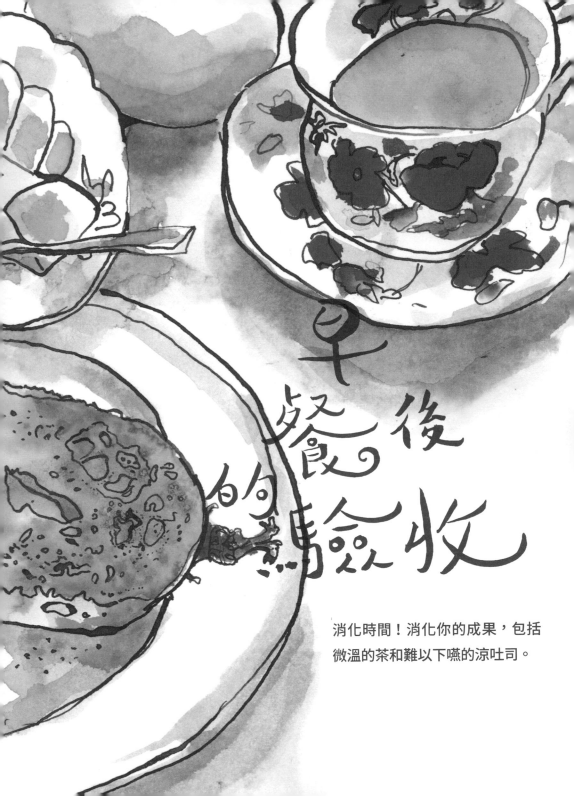

早餐後的驗收

消化時間！消化你的成果，包括
微溫的茶和難以下嚥的涼吐司。

啊哈！人生是什麼樣的藝術品？

人生並非一幅鑲玻璃、裱金框的油畫，掛在雀兒喜區的畫廊白牆上、等待某個避險基金經理的小三把它買走。

人生並非一長串風格類似的系列版畫。

人生並非用來公開展示、或裝飾豪宅的壁畫。人生不是壁紙。

人生不是冷冰冰、無生氣的銅雕——用抽象、理想化的形象紀念某個久被遺忘的英雄。

人生是一座書架。

在這座長長的書架上，擺了許多手繪日記。有些是手工裝訂、有些是店裡購買。有些封面華麗、有些有汙漬折角。有些日記全部畫滿、有些則畫了一半就先擱置，等以後再繼續。有些畫冊的紙質適合畫圖，平滑細緻、醒目明亮。有些則是實驗失敗、還不知如何駕馭的特殊紙張。

架上也許會看到許多一樣的畫冊，那是你不再想要實驗、改變之後，找到的畫冊，你覺得好用、就一本接著一本的用了一段時間。

往架上看去，是一排書脊，看起來可能都一樣，但翻開來每一頁都不相同，雖然都是出自同一隻手和同一支筆，但記錄的個個是獨一無二的觀察；每天的日記都畫在相同大小的頁面上，但內容卻是各不相同的挑戰、發現、學習心得和夢想。

日記裡，每一頁都不一樣。有些圖畫完美、文字高超，見解深刻、啟發人心。有些則是失敗的作品，觀點差勁、線條雜亂。有些畫頁沾到了雨水或香檳、有些匆促成畫、有些則精心的畫了交叉陰影線。有些貼上了購物單、新朋友的電話號碼、飛往遠方的登機證。

有些色彩明亮艷麗、詼諧大膽。有些則祕密私人，不能與人分享。有些頁面提到了失去和死亡，有些則畫了你送給新生兒的禮物。

這些畫頁本身都不是終結。就算畫得再好，你終究還是得翻到下一頁。即使是畫冊的最後一頁，也代表你將翻開新畫冊的第一頁。每畫完一頁，你也許滿意、你也許失望，但都一樣要再畫下一頁，一頁之後又還有另一頁。

每次面對空白畫頁，你總是全力以赴，創作新鮮美麗的作品。有時你感到興奮驕傲、有時又不免失望灰心。那些你鄙視不已的畫頁經過幾年再回頭看，總是變得出於意外的美好。你覺得蹩腳畫壞的作品卻藏有幾分新意和真理，讓你更了解當下的自己，充滿了新鮮能量、純真、希望，是黎明前的黑暗。

無論你當時是否明白，每一幅畫都蘊含真理。你所要做的只是相信它、繼續畫、繼續寫、繼續生活。

人生是一個過程，每一段生命都有相同的結局：最後一本畫冊才畫了一半，就在我們以為隨時都可以繼續畫下去的時候，一切嘎然停止。

我們不需要急著衝向終點，今天先在攤開的畫頁上，盡力揮灑創作能量。

分享作品

藝術是對話。直到目前為止，你主要是跟自己對話，可以開始與人分享了。你也許遲疑、擔心別人不喜歡你的作品，憂慮他們的意見會阻礙你發展創意。

不必如此。

我向你保證，多數人會認為你的創作酷斃了，並且希望他們自己也能和你一樣。你要鼓勵他們加入你，把這本書借他們看——或更棒的做法是，為每個你認識的人都買一本！和他們一起畫，彼此分享經驗和心得。

如果你還是揮不去心中擔心，可以考慮把畫作與不認識的人分享，在網路上發表。加入我們在 Facebook 或 Yahoo! 上為藝術新手開的群組（搜尋「Everyday Matters」或上 DannyGregory.com〔作者網頁〕就可以找到）。你可以上傳你最滿意的畫頁，大家都會樂見！這也是交到志同道合、情誼長存的朋友的好方法。

如 果 你 依 舊 遲 疑 猶 豫， 歡 迎 你 和我 分 享 你 的 感 受。 寫 封 短 信 給 我， 寄 到 danny@dannygregory.com，我保證我一定給你鼓勵、絕不批評。

最後的啊哈！
讀完本書還要繼續畫圖

回頭翻閱你的畫冊，看看你完成了什麼。

你趁公務和雜事的空檔完成了令人驚豔的創作，不是嗎？你學會畫圖、上色、以及如何看待這世界。但最重要的是，我希望你學會用不同的方式看待自己和時間，了解到自己的創作潛力、以及它帶來的美好感覺。

時間是自己的，你現在知道如何善加利用它。

人生不全是各種義務組成的騷動，它是個美好的禮物，充滿神祕與美麗。透過藝術創作，你親手妝點了自己的人生，你吸收與探究它，它也讓你變得更美好。

看吧，我就跟你說吧，你做得到，你是個藝術家。

我知道，接下來的好幾年，你都會持續這個新嗜好，把人生記錄在畫冊裡。我還希望你能擴大發展，增加創作時間，嘗試新媒體、新型態、新主題和新體驗。

早餐結束了，我希望你肚子還很餓。

MA0034

拿起筆來放手畫
為瘋狂忙碌的生活加點創意調味
Art Before Breakfast: A Zillion Ways to be More Creative
No Matter How Busy You Are

作　　者	・丹尼・葛瑞格利 Danny Gregory
譯　　者	劉復苓
美術設計	羅心梅
總 編 輯	郭寶秀
責任編輯	陳郁侖
行銷業務	李品宜、力宏勳

發 行 人	涂玉雲
出　　版	馬可孛羅文化
	104 台北市民生東路 2 段 141 號 5 樓
	電話：02-25007696
發　　行	英屬蓋曼群島商家庭傳媒股份有限公司城邦分公司
	台北市中山區民生東路二段 141 號 2 樓
	客服服務專線：(886)2-25007718; 25007719
	24 小時傳真專線：(886)2-25001990; 25001991
	服務時間：週一至週五 9:00 ～ 12:00；13:00 ～ 17:00
	劃撥帳號：19863813 戶名：書虫股份有限公司
	讀者服務信箱：service@readingclub.com.tw
香港發行所	城邦（香港）出版集團有限公司
	香港灣仔駱克道 193 號東超商業中心 1 樓
	電話：(852) 25086231 傳真：(852) 25789337
	E-mail：hkcite@biznetvigator.com
馬新發行所	城邦（馬新）出版集團
	Cite (M) Sdn. Bhd.(458372U)
	41, Jalan Radin Anum, Bandar Baru Seri Petaling,
	57000 Kuala Lumpur, Malaysia
	電話：(603) 90578822 傳真：(603) 90576622
	電子信箱：services@cite.com.my
輸出印刷	前進彩藝有限公司
初版一刷	2015 年 11 月
定　　價	380 元（如有缺頁或破損請寄回更換）

國家圖書館出版品預行編目資料

拿起筆來放手畫：為瘋狂忙碌的生活加
點創意調味 / 丹尼・葛瑞格利 (Danny
Gregory) 著；劉復苓譯. -- 初版. -- 臺北市
：馬可孛羅文化出版：家庭傳媒城邦分公司
發行, 2015.11
160 面；16x21 公分　(Act；MA0034)
譯自：Art before breakfast : a zillion ways
to be more creative no matter how busy
you are
ISBN 978-986-5722-70-8 (平裝)

1. 藝術創作 2. 塗鴉 3. 手繪生活

947.1　　　　　　　　　　104019792

更多訊息，請上
artB4breakfast.com